写给动画专业的学生和业余爱好者的学习和参考用书

独立动画导演手册

INDEPENDENT

ANIMATION

DIRECTOR

MANUAL

◎ 张鹏 著

清华大学出版社

北京

内 容 简 介

本书为独立动画制作中的导演而写，具有指导性、技术性和可操作性。本书依照导演在动画制作过程中的任务顺序逐一讲解，主要包括动画剧本及分镜头文字剧本的写作、动画造型设计的研究、导演动画分镜头的设计和动画整体风格的把握等。书中的案例多以动画短片为主，部分是作者指导过的学生动画作品。

本书是作者从事多年动画教学的经验总结，是一部相当实用的动画制作指导书，可作为动画专业的学生和业余爱好者学习及参考用书。

本书封面贴有清华大学出版社防伪标签，无标签者不得销售。
版权所有，侵权必究。举报：010-62782989，beiqinquan@tup.tsinghua.edu.cn。

图书在版编目（CIP）数据

独立动画导演手册/张鹏著.--北京：清华大学出版社，2017（2024.2重印）
ISBN 978-7-302-44736-8

Ⅰ．①独… Ⅱ．①张… Ⅲ．①动画片－导演艺术－手册 Ⅳ．①J954-62

中国版本图书馆 CIP 数据核字(2016)第 185985 号

责任编辑：王剑乔
封面设计：刘　键
责任校对：刘　静
责任印制：杨　艳

出版发行：清华大学出版社
网　　址：https://www.tup.com.cn，https://www.wqxuetang.com
地　　址：北京清华大学学研大厦 A 座　　　　邮　编：100084
社 总 机：010-83470000　　　　　　　　　　邮　购：010-62786544
投稿与读者服务：010-62776969，c-service@tup.tsinghua.edu.cn
质量反馈：010-62772015，zhiliang@tup.tsinghua.edu.cn
课件下载：https://www.tup.com.cn，010-83470236
印 装 者：涿州市般润文化传播有限公司
经　　销：全国新华书店
开　　本：185mm×260mm　　　印　张：9.75　　　字　数：221 千字
版　　次：2017 年 1 月第 1 版　　　　　　　　　印　次：2024 年 2 月第 5 次印刷
定　　价：59.00 元

产品编号：066603-02

自 序

让热爱动画的人走进创作动画的乐园

很想写一部通俗易懂的动画制作书籍,送给那些热爱动画片并跃跃欲试想制作的动画爱好者们。正好受清华大学出版社的委托,出版一本动画导演方面的书籍,借此机会,可以实现我这个小小的愿望。此书编写的初衷是让初学动画的学生或者普通的动画迷掌握一定的动画制作方法,自己做动画片的导演,制作出喜爱的动画片。

中国动画片经历了 20 世纪六七十年代的实验和创新,在八九十年代出现了很多技术成熟、制作优秀的动画短片。这些动画短片无论在内容上还是艺术性上价值都很高,很受观众的喜爱。其中,《小蝌蚪找妈妈》《鹿铃》等水墨动画片代表了当时中国动画片的最高成就,受到国际动画界的瞩目。还有一些富有哲理且生动有趣的动画片对我的影响也很大,到现在我还对动画片里的情节记忆犹新。比如,《三个和尚》《新装的门铃》《没头脑与不高兴》《狐狸打猎人》等,这些动画片寓教于乐,很受孩子们的欢迎。此外,在这一时期,还有很多不同美术风格的动画片,比如剪纸动画片《金色的海螺》《渔童》《猪八戒吃西瓜》《狐狸打猎人》,木偶动画片《神笔马良》《聪明的阿凡提》,折纸动画片《聪明的鸭子》等,这些动画片在艺术风格上不断尝试创新,为后来的动画片创作提供了宝贵的参考。值得一提的是,这一时期还有很多优秀的长篇动画作品,这些作品都很具有民族特色,其中代表作有根据神话故事改编的《大闹天宫》和《哪吒闹海》,根据民间故事改编的《天书奇谭》,还有颇受小朋友们追捧的电视系列动画片《聪明的阿凡提》《舒克和贝塔》《黑猫警长》《葫芦兄弟》等。

另外,在这个时期,随着中国经济的发展和电视传媒的开放,我国引进了很多优秀的国外动画作品,深得小朋友们的喜爱。大家记忆犹新的动画片有捷克动画片《鼹鼠的故事》,日本动画片《铁臂阿童木》《聪明的一休》《恐龙特急克塞号》《花仙子》《太空堡垒》,欧美动画片《忍者神龟》《猫和老鼠》《米老鼠和唐老鸭》等。

所有这些童年看过的动画片成为我童年时期的精神食粮和动力源泉。动画片中倡导的积极、乐观、友爱的生活理念也深深植入我的内心,融入我的工作和生活。童年的梦想一直和动画有关,长大后对于漫画书和绘画的爱好都源自对动画片的热爱。我相信动画片对孩子的成长有重要影响,优秀的动画片可以潜移默化地改变孩子的心性,甚至影响他们将来的人生。幸运的是,我的动画梦一直陪伴着我,直到我从事了一份满意的动画教学工作,真正进入动画创作与研究,实现了自我人生价值。现在我每天面对着一张张同样渴求动画知识的年轻的脸,内心强烈

地驱使我写点什么，让这些有动画梦想的孩子可以通过有趣简单的文字了解动画片的制作知识，并且亲手独立制作一部动画片，实现自己的梦想。

　　本书的初衷就是如此。书中的部分案例是我从事动画教学工作辅导的学生作品。他们的作品有的关注社会热点，有的表达生活心情，有的纯粹娱乐至上，但都是花费了很多精力和心力才完成的优秀作品，实现了制作团队的梦想。书中我对每一个案例都进行了制作步骤的讲解和制作环节的分析，适用于一个人或几个人完成一个小制作的独立动画片。如果你是一个热爱动画片并热衷于自己创作动画片的人，这本书会带给你很多实用且系统的制作方法。

　　现在就让我们开始进入书中有趣的学习吧，做一个独立动画片的导演，制作属于自己梦想的动画片。

<div style="text-align:right">

作者

2016年夏于青岛

</div>

前 言

　　开始此书的写作之前,我对此书的构思胸有成竹。多年的动画教学工作让我开始有意识地观察动画教学中存在的空缺,关注哪些地方是教学中遗漏的,哪些地方是学生们需要了解和掌握的,哪些知识是学校开设的课程中讲不到的。深思熟虑后,我决定写一部针对动画专业的学生或动画独立制作者的指导性书籍。现今市面上的动画制作书籍中的案例大多是商业性质的动画片(动画长片),理论指导泛泛。本书是一部内容和范围相对较小但又深入的指导性书籍。制作一部短小的独立动画片,人不在多,哪怕只有一个人,这个人也能通过本书学习制作一部具有独特风格的动画短片。

　　在学校,动画专业的学生是以理论和实践相结合的原则学习的。动画专业的课程设置比较全面,大多数高校以动画制作流程安排课程学习。比如动画专业基础课主要有动画造型设计课、动画场景设计课、动画分镜头设计课、运动规律、软件课程等。每个动画专业的学生在学习完一系列课程后基本上会制作动画片,但是有一个问题是学校和学生都忽略了的,就是我们培养的学生究竟是一个只会做动画片的技术人员,还是一个既具备动画导演素养又兼备制作动画技术的人才?在培养学生的初期,是让每一个学生都了解动画片的制作过程,让每一个学生都能创作自己心中的动画片,也就是说,每个学生都可以当动画导演,而学校缺少了动画导演这门课,没有相关的理论课程,市面上的理论书籍也很少,所以,本书是一本专门针对独立动画制作的导演理论书籍。

　　本书包括四章,第一章详述了独立动画的风格特点,与商业长篇动画的区别及其独特的艺术魅力。第二章到第四章详述了作为独立动画的导演需要具备的素质修养和技术理论知识,介绍了动画片制作过程涉及的几门课程知识,有动画剧本和分镜头脚本的创作、动画造型设计(角色和场景)、动画分镜头设计、蒙太奇的设计运用、动画的运动节奏和色彩以及后期剪辑等方面的理论知识。这些专业理论知识都是作为一名独立动画导演应该掌握并灵活运用的。除了专业理论知识,本书还讲述了动画导演个人素养和在团队中的领导力问题。

　　本书语言通俗易懂,读者可感受到一种轻松的学习氛围,没有过多的说教,没有枯燥的文字,每一段讲解都以例子说明,清晰易懂。本书配有课件和电子教案以及每个章节需要观看的动画片(扫描书中的二维码即可观看)和一些图片资料,可配合理论知识一起学习。

　　上课期间,总有学生问我:"老师,怎样才能做出一部风格独特的动画片?"热爱动画的人

会对各种各样的动画片产生浓厚的兴趣，看多了之后会产生独特的审美需求，知道自己喜欢什么风格的动画片，自己想创作什么样的动画片。所以，学习动画专业的学生和热爱动画的朋友，我的建议是不要只学习理论书籍，真正的学习是多看动画片和优秀的电影，多思考它们好在哪里，再结合理论书中提到的相关知识在实际中运用，这样才能创作独具风格的动画片。当然，风格独特的动画片不一定是高质量的动画片，如果你对自己的要求很高，就要从动画专业的基础课学起，解决自己的绘画问题，提升设计能力，培养电影镜头意识，慢慢积累，你会从一个初学者变成一个专业鉴赏甚至制作高质量动画片的技术人才。

由于作者水平所限，书中难免有不足之处，希望广大读者批评指正。

<div style="text-align: right">

作者

2016 年 10 月

</div>

目 录

绪论　独立动画和导演 .. 1

第一章　独立动画的魅力 .. 4

 第一节　动画剧本的小众化 ... 4

 第二节　动画造型设计的个性化 6

 第三节　动画场景设计的多样化 9

 第四节　动画结局的开放性 .. 12

第二章　我是独立动画导演 ... 14

 第一节　组织一个团结而勤劳的制作团队 14

 第二节　确立动画拍摄的主题 15

 第三节　确定动画的影视风格 18

 第四节　分配团队制作任务 .. 22

第三章　独立动画导演的具体工作 ... 23

 第一节　研究剧本、搜集素材 23

 第二节　进行导演阐述 .. 26

 第三节　独立绘制动画分镜头 27

 第四节　把握美术设计方案 .. 41

独立动画导演手册

第五节　指导动画设计创作 ...50

第六节　参与并监督动画制作全过程52

第四章　独立动画导演的技术活儿53

第一节　动画导演的分镜头绘制 ...53

第二节　动画导演的蒙太奇设计 ...64

第三节　镜头的组接与转场 ..76

第四节　动画导演对动画运动节奏风格的掌控86

第五节　动画导演对画面色彩的把握88

第六节　动画导演对录音、剪辑等后期制作的管理93

附录A　动画片《炊饼》的分镜头设计草稿97

附录B　动画片《心跳》的分镜头设计草稿119

参考文献 ...145

后记 ...146

独立动画和导演

独立动画是相对于大规模团队制作的商业动画片而言的。一个人或几个人就可以做出一部独立动画片。独立动画需要的制作设备相对简单实用,不需要高科技的拍摄装备或处理软件,只需要普通的拷贝台、扫描仪和电脑就可以了,很适合个人制作动画短片。

"麻雀虽小,五脏俱全。"独立动画片的制作不是一个简化的过程,一个人或几个人制作动画片同样需要按照步骤进行。动画片所涉及的工序有:编剧、导演、美术设计、原画、描线、动画、绘景、上色、拍摄、剪辑、录音、拟音、合成等,步骤繁多且分工细密。

如果你是动画片的组织者,你将成为这部独立动画片的灵魂人物——导演。动画片的导演既是影片的组织者又是领导者,是把动画文字剧本搬上银幕的总负责人。独立动画片的导演身兼多职,可以既当编剧又亲自绘制分镜头和美术设计,还有可能绘制原画,最后进行上色剪辑。总之,独立动画导演的工作非常辛苦和繁忙,所以要具备坚强的毅力和强大的忍耐力。

独立动画导演的创作过程是怎样的呢?我们简单介绍一下。首先,导演要亲自搜集拍摄素材,参与编写动画剧本。剧本是动画片的基础,所以搜集大量的素材支撑动画剧本的编写是非常重要的。这些素材要经过导演筛选,加入娱乐性和创新性内容,打造成导演预想的风格化剧本。其次,导演要把文字性的剧本转换成分镜头剧本,把文字性的剧本分解为影片所表现的画面镜头,并且细致地描绘出来。为什么这一步骤需要导演亲自完成呢?原因是分镜头脚本的创作非常关键,它是文字剧本和分镜头设计之间的桥梁,只有导演能够把握动画片的整体风格和节奏,把创作动画片的初衷体现在画面当中。

画面的节奏感也需要导演事先绘制,这样团队成员才会接收到统一的风格指定和节奏指定,在后面的分镜头设计中,依据导演绘制的分镜头继续后面的工作。在此期间导演还要参与监督动画片的角色造型设计和场景设计,统称为动画片的美术设计。美术设计的风格需要导演亲自把握,设计风格应该符合整体的影片风格。再次,导演要组织进行原画和动画的设计工作,导演需要把握动画运动的节奏,因为动画运动的节奏也是动画风格的体现,比如《猫和老鼠》中的运动节奏一般是 8 帧(1 秒包含 24 帧)一个音效点,所以我们观看影片时总能强烈地感受到片中有节奏的重音点,在这个重音点上角色的动作会比较大,音乐的重音点也会在此处强

调动作，整个片子充满了规律且活泼的运动风格。最后，导演还要指导并监督剪辑人员完成全片的剪辑合成工作。剪辑合成画面也是非常重要的环节，音效与视频合成的节奏，画面与画面转换的节奏，都需要导演把关，掌握好整体的艺术风格。

作为独立动画创作中的组织者和领导者，导演需要组织和团结动画片制作团队所有的创作和技术人员。调动他们的工作主动性，激发他们的创造才能，使所有人员团结融合，为了一个目标共同努力。一部动画片的质量很大程度上取决于导演的素质和修养。

在《动画学》这本书中，保罗·韦斯对于动画导演的本质作了如下解释："一部杰出的动画所展示的导演的印记，大于其他任何工作人员的影响，但是，理想中的动画，也会明显地展示出其他工作人员自身的独特风格，为导演的想法找到合适的表达方式。被导演掌控的动画是动画唯一的形式。没有导演或导演印记的动画，达不到动画应有的高度。好导演会确保各个部分都有创意的产生并结合成一体。这些更会反映出他的本质想法。和其他工作人员在一起的时候，他应该提供确定的、合适的、生动的看法，并且这种看法在本质上是很开放的。这些都是动画实际开拍之前我们对导演的期望……"

"导演诠释剧本、启发原画师、指导剪辑师，并且使他们互相联系起来……这样就把最初的意图清晰地表达出来。他开始于一个朦胧的整体想法，并依次决定要做些什么。通常，导演用故事线索来表达这些想法，或做出开始、结尾和一些重要转折点；抑或想象出美学上的主要对比，确保时间、空间和内在动力在每一个事件中具体化。这些因素被区别出来，并且导演们会在动画制作的过程中越来越个别化……因为，最初阶段的动画只存在于模糊的图表上，从拍摄的胶片后，导演总结出影片整体的、形象的、生动的含义，并且在制作的过程中不断做出判断……当别人为导演的创作加入自己的创见时，要保证动画的整体不被破坏。给予他人适当的自由度，整体不一定会丧失。对动画制作的最初阶段，甚至对其全部过程都不需要实行全面的支配，导演有把握能力和警觉性就够了。如果一位导演坚持自己的预想而无视他人的贡献，这个导演一定会在某些蕴含其独特想法却过于简单的作品上失败。他人发表自由观点时，导演受益最多。"保罗·韦斯告诉我们，导演应该是开放式的创作者，善于接受别人的建议，并且胸怀宽广。

总之，独立动画导演是整部动画片的灵魂人物，是一部动画片成功与否的直接负责人。要想自己当导演创作一部风格动画片，肩头上的担子十分沉重，边学习边创作是首要任务。

开始创作之前，你需要充实自己的头脑，首先要提高自己的文学修养，多读些古典名著和经典的现代文学作品，掌握文学作品对故事讲述的方法，有很多新颖且独特的视角。比如，诺贝尔文学奖获得者中国作家莫言的代表作《生死疲劳》就从一个新颖的角度展开了故事的讲述。诺贝尔文学奖对《生死疲劳》这部作品的颁奖词是："融合了民间故事，历史与当代的魔幻现实作品。"学习文学作品里如何组织故事结构，怎样描写景物和人物，对动画片的创作很有帮助。

其次，导演还需要提高美术欣赏水平，多观看优秀的动画作品和影视作品，此外还要多研究绘画类的美术作品，提高自己的欣赏水平和鉴赏能力。不同时期的绘画作品风格会潜移默化地影响动画的绘制风格，动画风格的多样化又是吸收了多样化的绘画风格。比如，中国早期的水墨动画《小蝌蚪找妈妈》《鹿铃》《山水情》《牧笛》等就是借鉴了中国传统水墨画的方法进

行制作的。1999年获得奥斯卡最佳动画短片奖的俄罗斯动画片《老人与海》使用了油画的手法逐帧进行绘制。由此看来,绘画艺术和动画是相通的,动画片可以将绘画的手法充分运用到片子中。虽然传统的绘画手法比较费时费力,但是运用到动画片中的效果都很好。

最后要训练敏锐的观察力,能够捕捉细腻的情感。独立动画片的关键在于"小",从小视角展现大问题,以小见大。英国动画片《父与女》就是很好的例子,影片从一对父女离别展开。父亲消失后,女孩频繁地到父亲离开的地点等候,从小女孩等到大姑娘,从妻子变成妈妈,最后女孩变成头发花白步履蹒跚的老太太,她依然到父亲离开的地方等候。虽然影片的故事点很小,就是描写父女之情,场景点也很小,整个动画片基本上都是同一个场景,但是这种"小"在片中不断地重复,产生了情感和时间的积累,让观众感受到了浓浓的思念之情。这种"小"成就了这部影片的风格。

"天将降大任于斯人也,必先劳其筋骨、苦其心志。"做好充分的准备迎接动画片创作的挑战吧,如果没有上述的努力,你可能会被制作中的辛劳击败,停滞不前。下面的章节会讲解动画制作的基本知识,准备好自己当回独立动画的导演吧。

第一章

独立动画的魅力

独立动画是指个人或小单位团体制作的独立动画短片,是相对于大规模或商业化团体制作的动画片。它强调"独立",独立编剧和独立制作完成。独立动画不以营利为目的,强调自我的喜好,为我所想,为我所用,纯粹为自己的理念而创作。目前在国内,独立动画的制作大军主要来自于动画学院的学生。也有少部分独立动画制作团队,但基本上都是一种作坊式的生产。

独立动画最大的特点是"自由",由于它的创作理念不趋向于某种特定的利益和价值观,所以能在最大限度上保留创作者的意图。正因为如此,我们看到了各种各样的独立动画片。独立动画片的魅力也正在于此。

第一节 动画剧本的小众化

独立动画剧本的产生不以利益价值为目的,它最初只是一种个人情感的表达。创作者在生活工作中情感的累积,这种情感被创作者放大,用于反映一种精神态度或者价值观。所以,独立动画剧本的内容基本是创作者个人或小部分和创作者有类似情感经历的人的情感表达。独立动画的思想内容比较小众化,不代表社会上大多数人的思想,不会引起大多数人的共鸣。独立动画追求个性化、小众化,它的创作一开始就独辟蹊径。但是,这并不代表独立动画是反社会和反人类的,它只是一种个性化的表达方式。独立动画并不排斥为社会和人类呐喊,它会用一种独特的视角让观众耳目一新,对世界有新的认识。

获得102个动画奖项的动画短片《雇佣人生》(如图1-1和图1-2所示)是一部令人耳目一新的哲思短片,它找到了一个全新的角度诠释了人与人之间的雇佣关系和无奈的打工生活。片中通过主人公的日常行为展现一个另类的雇佣世界,人像物品一样被主人公任意使用,可以充当板凳、桌子、衣架、出租车甚至红绿灯等,而人们的表情都是习以为常或理所当然,十分敬业。当主角从自己的家门走出来,坐上"人肉出租车"来到办公大楼,乘坐了"人肉电梯"到达办公室时,他又一次整理了领带,十分敬业地趴在一扇门的前方一动不动。过了一会儿,一双脚

踏上了这个"人肉地垫"并且用力地蹭了蹭鞋底的灰尘。动画果断地结束了,留给了观众无尽的思考。人类社会是否就是这样赤裸裸的雇佣关系呢?动画片通过独特的视角说明了这一点,震撼了观众们的心灵。

荷兰3D动画片《最后的编织》(如图1-3所示)同样也是一部点亮人性的佳作。片中的女孩在悬崖边上编制围巾,美丽的围巾越织越长,已垂落到悬崖下,女孩没有察觉,依然拼命地编织。在她的脚边有一把剪刀,有好几次她都可以剪断毛线完成这编织,可她总想要做到最好,不愿意放弃。毛线用完了,她就用长长的头发继续编织,直到用尽了最后的头发。她被又长又沉的围巾拖拽到了悬崖下,最终她用牙齿咬断了自己的头发,奋力爬上悬崖。这个故事寓意生活中为各种欲望所摆控的人们,对各种割舍不下欲望的追逐,甚至让自己坠入深渊。什么

图1-1 《雇佣人生》画面一

时候人们能真正有勇气拿出剪刀,勇敢扔掉手中的织针,挽救自己的人生呢?动画片仅有6分钟,却引起了观众的共鸣。

独立动画的剧本不同于商业化动画片的剧本,它的关注点可能是人们平时生活中根本关注不到的地方或者已经习以为常的地方。而商业化动画剧本要考虑商业价值,取得高票房成绩,所以取材方面会考虑得很全面,连笑点也会很通俗,让大多数人领悟并喜悦。独立动画剧本则保持纯净的独立精神,坚持自我发现,理性地赞扬或批评这个世界。

《雇佣人生》

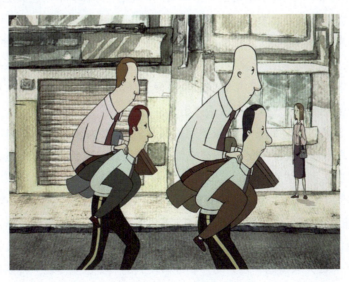

图1-2 《雇佣人生》画面二

图 1-3 《最后的编织》

第二节　动画造型设计的个性化

独立动画往往以鲜明的个性化造型吸引观众的眼球。导演确定了动画片的影视风格后，角色造型的设计工作就要随之进行。动画片的角色造型是整个动画片创作的重点，因为除了动画片的故事内容外，角色形象是观众最为期待的，也是印象最深刻的。我们听闻耳熟能详的动画片后，都会在脑海中浮现出这部动画片的经典角色，甚至有些动画片角色已经跨越了几个时代依旧是人们最热爱的形象。例如，美国动画片巨头迪士尼动画公司已经创造了这个奇迹——米奇、米妮的"米老鼠"形象，它们是世界上最著名的老鼠。1928 年在世界上第一部有声动画《威利汽船》中米老鼠正式登上荧屏，从此进入娱乐业。直到今天，米老鼠依旧风靡在世界各地，成为一种娱乐标志。中国著名长篇动画《大闹天宫》中孙悟空的形象铸就了时代的经典形象，从此拍摄的电影、电视剧及动画形象均以此经典形象为参考。日本电视动画系列《樱桃小丸子》和《蜡笔小新》中小丸子和小新的形象，机灵、可爱、搞怪，也深受观众的喜爱，经久不衰。所以动画造型设计的好坏是动画片成功与否的关键。

独立动画片的造型设计要符合导演预定的影视风格，因为独立动画片的风格设定相对于商业性质的动画片来说比较个性化，所以独立动画的造型设计也会相应地个性化。角色造型会根据片子的情感主基调来设计，例如，2009 年奥斯卡最佳动画短片《回忆积木小屋》中老人的造型设计（如图 1-4 和图 1-5 所示），身穿大红色上衣，下穿墨绿色裤子，头戴一顶小小的红色水手帽，弯腰驼背，没有任何面部表情，只是在不停地抽着烟斗。整个影片透露出浓浓的怀旧风，从影片昏黄的色调和场景的设计中，我们看出导演想表达的思念情感。人物造型的设计很符合怀旧风格，人物面无表情的一系列动作和故事发展的节奏也能体现一种伤感和无奈。再例如，北京电影学院优秀动画短片《面》里的造型设计也是十分个性化的（如图 1-6 和图 1-7 所

示)。在片中人物造型的设计运用了中国传统玩具"魔方"和中国民间技艺"变脸"相结合,设计出个性的方头变脸人。影片主要表达的是在物欲横流的社会中,主人公儿时受到周边人的恶劣影响导致心理的变化,变得贪婪而残暴,随着主人公内心情感的变化,他的形象变得越来越狰狞可怕,直到变成不可一世的霸王。影片中火红的色彩基调增加了影片的恐怖气氛,暗喻人心中不能熄灭的欲望之火。

《回忆积木小屋》

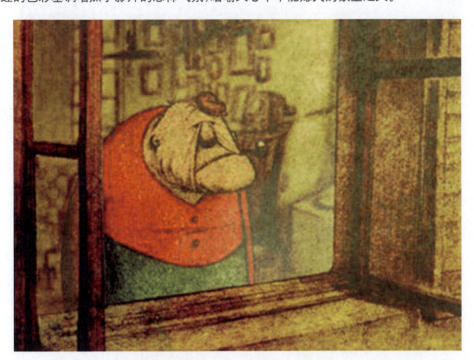

图1-4 《回忆积木小屋》中老人的造型设计一

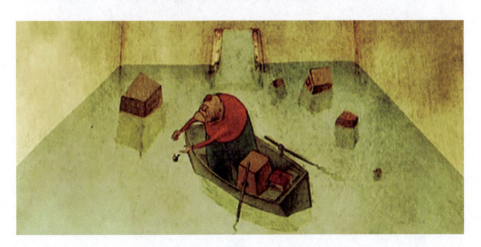

图1-5 《回忆积木小屋》中老人的造型设计二

再如山东工艺美术学院2015年动画专业毕业设计短片《时间都去哪了》里的角色造型设计（如图1-8所示）,动画片以温馨的父女亲情为主基调,画面清新而有生活趣味。所以角色

造型设计运用了铅笔单线描绘,轻松而有趣。配合单线条的场景设计,画面呈现一种单纯而美好的父女之情,不娇柔不做作,恰到好处。正因为独立动画片风格的多样化才成就了动画造型的个性化,而独立动画片中造型设计的个性化,又使得独立动画片有一种独特的魅力,吸引着热爱动画的人们。

图 1-6 《面》中小孩的造型设计

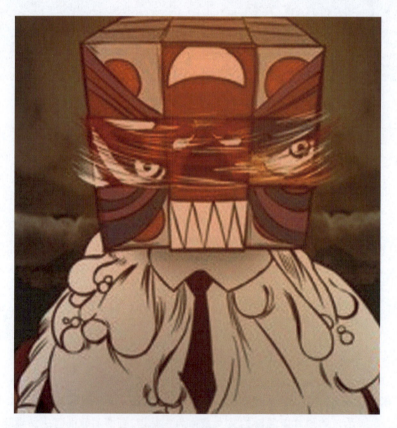

图 1-7 《面》中邪恶人的造型设计

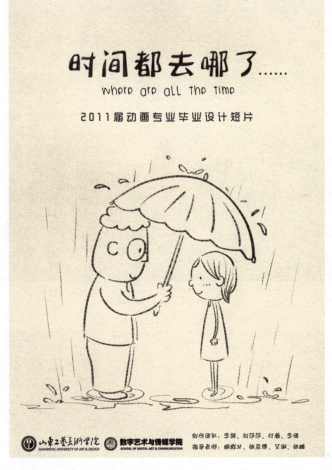

《时间都去哪了》

图 1-8 《时间都去哪了》造型设计

第三节 动画场景设计的多样化

独立动画片的场景设计也是动画风格的决定性因素之一。场景的设计风格跟随导演最初设想的影视风格进行设定，并且场景设计的风格要与角色造型设计的风格相互搭配，用场景衬托角色，讲求风格统一而又有创意，也不能喧宾夺主。所以，动画场景设计就需要在环境色调、道具陈设、光影气氛等方面加以推敲。

由于独立动画片崇尚"独立"精神，它运用的绘画手段也会小众而多样，场景设计风格也随之多样化。比如，在《老人与海》（如图 1-9 和图 1-10 所示）这部动画片中，用传统油画的绘画手法在玻璃上逐帧画出场景画面和动作，费时费力。此片耗费了导演几年的时间制作而成。每一幅场景画面仿佛印象派的油画画作，光影与色彩的结合，完美而震撼。独立动画片导演知道用油画创作的艰难和辛苦，但是为了追求完美的画面表现风格，还是坚持到底，导演的倔强成就了这部经典的动画短片。

《老人与海》

图 1-9 《老人与海》场景设计一

图 1-10 《老人与海》场景设计二

《回忆积木小屋》（如图 1-11 所示）这部动画片中的场景设计也让人印象深刻，除了黄绿色调的怀旧风格外，画面的光影运用也很到位。冷光出现时，是主人公的现实世界；暖光出现时，回到主人公回忆的年代。此外，大场景的构图设计也是亮点之一，逐渐被海水淹没的楼房，一座座高耸地矗立在海中，像是一座座孤岛，增加了主人公的孤独感，引起了观众心灵上的情感共鸣。场景局部设计（室内设计）中长方形相框的排列和长方形框架的使用，表现了主人公封闭且怀旧的性格。整个动画片是用淡彩铅和水彩创作的，这两种绘画媒介都能塑造怀旧风格，所以导演设计好影片风格也选对了绘画方法，使得影片十分成功。

图 1-11　《回忆积木小屋》场景设计

　　山东工艺美术学院 2015 年毕业作品《心跳》中的场景也可圈可点（如图 1-12 和图 1-13 所示）。影片描写一个年轻人热衷于手机，生活中无时无刻不在看手机、玩手机，以致发生了一场车祸差点丢了性命。片中场景设计虽然是电脑绘画，但是加入了很多细节描绘和肌理质地，使场景呈现一种破旧和压抑的气氛，很符合动画片的主题。场景中的道具设计也比较精心，破旧的造型感和粗糙的纹理感都增加了画面的耐看程度。

　　独立动画片的场景设计是独立动画中十分重要的环节，场景设计的独特表现风格使动画片锦上添花，也使观众在观看影片时把握影片整体的美术风格，给观众留下深刻的印象。

《心跳》

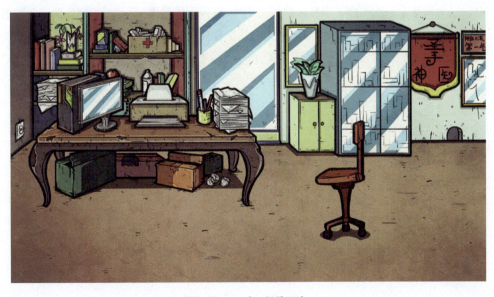

图 1-12　《心跳》场景设计一

图 1-13　《心跳》场景设计二

第四节　动画结局的开放性

部分独立动画片的结局是开放性的,给观众留下足够思考的空间,这是导演拍摄动画的意图之一。

哲思类的动画短片结局往往是开放性的,它没有明确是非对错,每个观众都是判断者。德国汉堡大学哲思动画片《风》(如图 1-14 所示)讲述了一群人生活在有风的世界,他们的运动节奏已经适应了有风的生活。在动画片的最后,一个穿土黄色衣服的人打开一扇地下通道的门,进入了生产风的工作间,接替了一个已经有着长长的花白胡子的工人,继续摇动鼓风机的摇杆,使有风的世界大风不断。整个短片不到 4 分钟的时间,却给观众留下深深的思考。有风和无风到底代表着什么?在有风的世界,人们虽然笨拙地行走和不断地戴上被风吹掉的帽子,但是人们对此习以为常甚至乐此不疲;当鼓风机停止工作,风停止的时候,反而一切都乱套了。这就仿佛是暗喻我们生活中的权利、财富、成功等人类的欲望就是这些"风",吹着人们不断笨拙地行走。当这些成为人们的生活乐趣和生活习惯时,一旦没有了这些目标,人们将不知所措。

图 1-14　哲思动画片《风》

曾获法国昂西动画节短片特别提及奖的《仇恨之路》（如图1-15所示）讲述了一个惨烈的战斗故事，两架敌对的战斗机在高空上作战，打得不可开交，两名飞行员都耗尽了飞机里最后一颗子弹。高空跳伞后，两名飞行员仍然用手枪射击对方，用尽手枪里的子弹。降落伞着陆后，两人仍然不放弃搏斗，拿出匕首攻击对方，最后两人耗尽体力，趴在地上再也不能动弹了。动画的结尾是两人的身体化作了灰尘飘散，血液相连在一起，形成一条红色的路。动画片的结局留给了观众很大的思考空间，每个人对战争的理解不同，对仇恨的理解也不同，仇恨是否需要战争解决是导演留给观众的思考题。

图1-15　动画片《仇恨之路》

山东工艺美院动画作品《心跳》讲述了一男青年贪玩手机，遭遇车祸，被送到了诊所救治。医生为其做了全面检查后发现他失去了心跳，于是医生全力帮其恢复心跳，但用了很多办法都不管用，最终医生在他的心脏处放置了一部手机，设置成振动模式，检测仪器上终于看到男青年的正常心跳。动画结尾耐人寻味，医生把装有男青年旧心脏的玻璃瓶放置到了搁物架上，上面贴着数字标签1008。之后帘子拉开，整个搁物架上都是被置换下来的心脏。动画的结局出乎观众意料，也留下了更多思考。这个结局的好与坏留给观众自己去判断。除了哲思类的独立动画片，情感类的独立动画也有开放式的结局，意识流般的情节，没有具体的故事内容，只是导演特定情绪的表达，思念、愤怒或者恐惧。

我是独立动画导演

第一节　组织一个团结而勤劳的制作团队

　　有人说一部影片的成功是导演的功劳,也有人说是演员表演得好,这些说法都有些片面,一部成功的影片是一个团队共同努力的成果。所以,作为独立动画片的导演,首要任务是组织一个团结而勤劳的制作团队。团队的组成人员有美术设计人员、分镜头设计人员、原画动画人员和后期剪辑人员。美术设计工作主要是动画片角色设计和场景设计;分镜头设计是根据导演的主要分镜头来完善剩下的细节分镜头设计;原画和动画设计是一体的,需要绘画功底较好的人员担任;后期剪辑包括剪辑画面、录制对白、添加音乐等,需要软件技术熟练的人员担任。导演在团队中担任领导、参与并监督的职责。

　　导演是动画片创作上的总负责人,不仅要操心动画片的资金、运营、宣传等事务,更重要的是动画片的艺术创作。

　　在实际操作过程中,导演虽然不必面面俱到,但需要及时和团队成员进行艺术方面的沟通,不能把一切创作事务完全交给设计人员而不过问。否则,动画创作会失去最初的设想,风格把握也会混乱无序。设计团队中的人员都是个体的设计者,他们本身喜好的风格和绘画的风格都不一样,把这样几个单独的个体集中起来进行统一风格的设计是十分困难的,所以,导演在团队中要起到良好沟通的作用。导演要把动画片的主旨和风格很好地传达给每一个团员,并且监督每一个团员的设计工作,努力使他们的风格保持一致。

　　另外,还有一个对于独立动画片制作来说非常重要的条件,就是"勤劳"。一个团队的吃苦精神往往影响动画片质量的好坏,剧本和设计再好,如果中途夭折也是白费精力。所以,一旦开始了制作,导演要以身作则,鼓励团队成员,不能半途而废。

第二节 确立动画拍摄的主题

组织好制作团队,导演要和设计主创人员一起研究拍摄的主题,主要是针对动画剧本的深入研究。剧本的主题思想是动画片所要表达的主题思想,是动画片的核心内容,动画片中所有的角色和情节都是围绕此核心展开的。独立动画片的主题思想比较"小",从小视角映射某种情感或现象。

独立动画片的独特视角也是其优势之一。比如,中国有名的动画短片《三个和尚》(如图 2-1 所示)就是一部经典的哲理动画片,它的主题思想是通过"一个和尚挑水吃,两个和尚抬水吃,三个和尚没水吃"的故事教育人们做事要齐心协力。还有一部非常经典的国产动画片《新装的门铃》(如图 2-2 所示),故事中主人公安装了一个新门铃,很期待有人按响它,听到它发出美妙的音乐声。可是一次次的来客并没有按响新门铃,有的只是路过,有的还是敲门,主人公十分生气和沮丧。动画片的主题思想是想告诉人们,自己在乎的东西,别人未必会在乎,生活中不要太较真,要快乐地包容一切。山东工艺美术学院毕业生动画作品《石敢当》(如图 2-3 所示)是一部以小见大、主题思想明确的片子。动画片讲述了一个叫小石头的孩子和村子里一尊石敢当之间发生的有趣的故事,通过小石头自言自语地对石敢当讲话,表现小石头对远方打工父母的深深思念,也表现小石头是个坚强乐观的孩子。动画片的主题思想有两层含义,一是呼吁社会关心、爱护留守儿童,二是教育留守儿童一定要自强乐观。

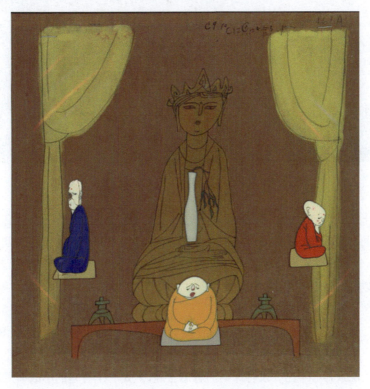

《三个和尚》

图 2-1　动画片《三个和尚》

图 2-2 动画片《新装的门铃》

图 2-3 动画片《石敢当》

独立动画的主题思想不一定都要有很深的哲理和教育意义，如果只是想拍一个有意思的主题也未尝不可。奥斯卡获奖动画片 The Cat Came Back（如图 2-4 所示）就是一个非常有意思的动画片，它主要讲述了一只猫和一个人的故事。主人公不喜欢这只猫，想方设法杀死它，却始终没有成功，猫总能安然无恙地回到他身边。最后，主人公想了一个十分大胆的主意，他放了满屋子的炸药，和猫同归于尽。当他的灵魂离开身体升入天堂时，他暗自庆幸自己终于摆脱了那只烦人的猫，就在这时，猫的身体里飞出了 9 个灵魂，始终追逐着主人公的灵魂。动画片采用了轻松幽默的绘画形式，出乎意料的结局令观众开心不已。没有深刻的思想主题，只是一个有趣的小故事足以制作一部独立动画片。

The cat came back

图 2-4　动画片 The Cat Came Back

德国动画短片《苍蝇的一分钟生命》（如图 2-5 所示）也是一个有趣的小故事，一只小苍蝇在出生后的 1 分钟生命之内，要做完苍蝇一生中的多少件事呢？小苍蝇忙碌地实行着计划书中的一件件事情，直到 1 分钟生命结束。动画片的创意点非常独特，它通过一只苍蝇短暂的生命旅程象征人类忙碌的人生。

图 2-5　动画片《苍蝇的一分钟生命》

山东工艺美术学院毕业生作品《轮回传说》是一部主题创意新颖的动画作品，它把神笔马良、后羿射日、女娲补天、夸父逐日、愚公移山、精卫填海、大禹治水等神话故事联系起来，改编成一个新的轮回故事，事件之间有着前因后果的关联，巧妙地联系造就了新颖的创意。

《轮回传说》

无论是什么样的主题，独立动画片的视角要独特，创意要新颖。因为独立动画片的时间很短，在相对短暂的时间内，讲述一个故事是非常不容易的，需要浓缩故事的精华，摘取最能打动人心的点。找到了这个"点"，围绕这个点进行创作构思，其他工作也会水到渠成。

第三节　确定动画的影视风格

确立了独立动画片拍摄的主题后,就要围绕"主题"进行影视风格构想。不同的主题思想会对应不同的影视风格。有哪几类影视风格呢?我们先来了解一下。相对于商业动画片来说,独立动画短片的影视风格比较多样化。比较常见的有漫画式风格、写实风格、虚拟三维效果风格和实验绘画风格。

(1) 漫画式的影视风格比较适合轻松幽默的主题,比如,前文提到的动画片 The Cat Came Back、《三个和尚》和《时间都去哪了》就属于这类影视风格,这种风格受到早期漫画的影响,最大的特点就是夸张和变形,造型设计简单、滑稽,很适合低幼观众观看。漫画式的动画短片需要足够新颖的动画创意,因为动画绘画过程相对简单,所以创意点和美术设计就显得格外重要,这样才能不流于形式,做成高质量的动画片。

(2) 写实风格适合的动画主题是贴近现实生活、反映社会问题的动画片,动画中的角色造型往往是以真实的人或动物为原型进行创作,场景设计上也会参考真实环境。比如,动画片《心跳》和《石敢当》中的美术设计就是写实风格,人物造型以普通人为原型,进行艺术性再创作,主要刻画典型的人物特征和身份背景。场景设计都是现实生活中常见的景色和道具,与人物设计相呼应。此外,写实风格动画片的色彩相对写实,不会像漫画式风格那样使用幻想而夸张的色彩,而是谨慎地营造真实的色彩气氛烘托人物。

(3) 虚拟三维效果风格的动画片是计算机辅助设计高度发展的产物。它颠覆了平面的二维动画创作,是一个创新的动画领域。目前,三维动画技术已经越来越先进,动画片的视觉效果更加丰富。三维动画技术相对成熟的欧美国家已经能够制作出十分逼真的物体质感和流畅自然的身体运动,中国在三维动画片的制作上还存在一定的距离,在造型运动、物体质感和光影塑造等方面还有待提高。在写此书期间正值国产 3D 动画片《大圣归来》上映(如图 2-6 和图 2-7 所示),媒体争相报道《大圣归来》的技术水准,并毫不吝惜地给予赞美和鼓励。中国 3D 动画片需要一部经典给动画爱好者们树立信心,《大圣归来》确实做到了技术上的突破,使大众看到了中国三维动画制作的希望。

《小蝌蚪找妈妈》

(4) 实验绘画风格的动画短片受到了越来越多年轻动画爱好者的喜爱,因为它的绘画风格独特,不拘一格,符合年轻人表达个性情感的需求。高校动画专业的学生们也是实验绘画风格动画片的生产大军,他们喜欢的风格多种多样,并乐意实践,教师也很鼓励学生创造风格独特的动画作品。其实,中国早期的动画短片作品里就不乏经典的实验绘画风格的动画片。水墨动画《小蝌蚪找妈妈》《鹿铃》(如图 2-8 和图 2-9 所示)《山水情》、剪纸动画《金色的海螺》《渔童》《猪八戒吃西瓜》《狐狸打猎人》(如图 2-10 和图 2-11 所示)、木偶动画《神笔马良》《聪明的阿凡提》(如图 2-12 和图 2-13 所示)、折纸动画《聪明的鸭子》(如图 2-14 所示)等,这些动画片从艺术风格上不断尝试创新,为后来的动画片创作提供了宝贵的参考价值。奥斯卡获奖的动画短片中也有

《山水情》

《父与女》

很多经典的实验风格动画片,比如,《老人与海》《回忆积木小屋》《父与女》等。实验绘画风格的动画片制作过程比较复杂,它需要手绘和计算机相结合,手绘出一帧帧的动画然后输入计算机进行剪辑合成。《老人与海》花费了 4 年的时间才成就了经典,所以,要决心制作实验绘画风格的动画片需要强大的耐心和毅力。

图 2-6　国产 3D 动画片《大圣归来》(1)

图 2-7　国产 3D 动画片《大圣归来》(2)

图 2-8　水墨动画《小蝌蚪找妈妈》

图 2-9　水墨动画《鹿铃》

图 2-10 剪纸动画《猪八戒吃西瓜》

图 2-11 剪纸动画《狐狸打猎人》

图 2-12 木偶动画《神笔马良》

无论你的独立动画片确定了什么样的影视风格,都要努力朝着这个风格制作动画片,不能半途而废。导演要共同参与美术设计和动画设计,把握动画片制作的整体风格。

图 2-13　木偶动画《聪明的阿凡提》

图 2-14　折纸动画《聪明的鸭子》

第四节　分配团队制作任务

确定了独立动画片的创作风格后,即将进入真正的创作期,导演要分配给每一个成员具体的工作和任务,并制订具体的时间表。

(1)动画片创作前期的主要工作有分镜头剧本、分镜头设计、角色造型设计、场景设计。前期的创作时间较长,因为团队成员要进入磨合期,导演表达了自己的创作理念后,团队成员要根据导演的意图进行设计,绘画风格上的统一就是一个很大的难点,角色设计和场景设计的风格呼应也是一个难点。导演在这期间要做好设计人员的沟通工作,并定下最终的设计方案。

在前期设计阶段,导演还有一项重要的绘制工作就是分镜头设计,导演根据美术设计的造型和场景设计图,进行画面分镜头台本的创作。分镜头台本体现了导演对动画片主题和风格的构想,以蒙太奇的手法分割镜头,要使大家看完分镜头台本后就大体了解了整个动画片的内容。

(2)动画片创作中期的具体工作有原画设计、动画设计、画面描线上色。中期的工作技术性较强,需要绘画功底较好的成员绘制。导演要把握原画师的设计风格和动画设计的运动节奏,这两点也是动画片风格体现的难点。比如,漫画式风格的动画片需要在动画设计上符合漫画式的轻松幽默风格,运动节奏也是以快节奏为主。在动画设计中切勿从头到尾都用同一种节奏,这样会影响整个故事情节的发展,要快慢结合,急缓有度。画面的描线和上色工作虽然不是设计工作,但是量多任务重,绘画质量是关键,会影响整个动画片的质量,导演一定要监督并参与。

(3)动画片的后期工作有剪辑画面、合成画面、录制对白、合成音乐等。后期的剪辑合成也是相当费时费力的工作,需要导演亲自主持。英国的卡雷尔·赖兹和盖文·米勒在《电影剪辑技巧》一书中曾经说道:"对于视觉的连续性要由他(导演)负责,因为他最适合于对整个摄制工作实行统一的领导,这就意味着他必须主持剪辑,而根据他在摄影时所想象的那样。"导演要与剪辑人员一起探讨完成最初的画面设想。导演还需要请人创作或搜集适当的音效和音乐,并录制对白,合成到剪辑好的画面中。

分配好具体工作后,就可以进入正式的绘制阶段了。

第三章

独立动画导演的具体工作

第一节　研究剧本、搜集素材

作为独立动画片的导演,要根据剧本的主题和风格组织团队,搜集素材。如果是现实题材或写实风格的作品,团员们应到相似的环境中去熟悉环境、体验生活、了解风土人情等,拍摄相关的人物、道具、场景等素材图片,甚至可以就地进行人物动态写生和场景写生,为后面的动画美术设计打下基础。如果条件不允许实地考察(比如,科幻题材、历史题材等),还可以通过查阅书籍图片资料、观看视频资料了解时代特征、人物外貌风格和场景风格等。

山东工艺美术学院毕业作品《石敢当》是一部现实题材的动画片,影片讲述的是农村留守儿童小石头的故事。有了这个主题后,导演刘福桐同学带领小组成员来到学校附近的农村考察了解。剧本中的主角人物是一个8岁左右的小男孩,所以,需要拍摄一些八九岁孩子上学的照片作为参考资料。剧本中的场景设定是一个小村庄,所以小组成员们多角度地拍摄了村庄的全貌以及一些标志性的建筑物、树木等(如图3-1和图3-2所示)。剧本中有小石头和"石敢当"的互动,"石敢当"是中国传统的辟邪镇宅之物,摆放在房屋前或者嵌在砖墙上,在农村尤为常见,并且每个地区的石敢当造型都不太一样,所以需要查阅书籍资料来确定"石敢当"的风格。搜集了初步的资料后,就开始进行人物造型和场景、道具的设计了(如图3-3~图3-5所示)。

图3-1　《石敢当》外景取材一

图 3-2 《石敢当》外景取材二

图 3-3 《石敢当》场景设计一

图 3-4 《石敢当》场景设计二

图 3-5 《石敢当》中"石敢当"造型设计

小石头的造型设计憨态可掬,身穿枣红色小棉袄,脚上一双白底黑布鞋,黝黑色的小脸上挂着调皮的笑,发型是农村小孩子传统的"锅盖头"(如图 3-6 所示)。场景设计上主要运用了写意的风格,注重对场景色彩的描绘。通过色彩和固定景物的描绘表现季节时间的变化,使画面充满了温馨的生活感。"石敢当"形象的设计摈弃了青面獠牙的原型,采用了圆头圆脑的设计,和小石头的造型相呼应,憨厚可爱。

总之,这一阶段的准备工作对于动画片拍摄前期的设计工作十分重要。在这段时间,导演会对剧本的主题思想进一步深入了解,对动画角色的分析也会更加深入,对于影片美术风格也会反复斟酌并最终确立。其他小组成员通过搜集资料对人物造型、运动节奏、场景色彩等方面也会更加熟悉了解,对后面的美术设计有很大的帮助。

图 3-6 《石敢当》中小石头造型设计

第二节　进行导演阐述

什么是导演阐述呢？导演阐述其实是一种书面的总结形式。

通过搜集素材、研究剧本之后，导演要用书面的形式向制作小组成员表述自己对影片的创意构思、设想的影视风格、剧情发展的节奏和角色造型设计的构想等一系列问题。导演阐述是前期准备工作的重要任务之一，因为它是导演确保整个动画片在思想上和艺术上统一的重要手段。如果没有导演阐述，小组成员就不能把握统一的设计风格，在中、后期的制作过程中会造成很多困扰。

首先，导演阐述要阐述独立动画的主题立意。独立动画片《炊饼》的主题立意是"母爱"。从动物到人类，"母爱"是最伟大的一种情感。导演想以一种新颖的方式表达这种伟大情感，自古，动物和人类的互相残杀、互相依赖，这种微妙的感情一直延续。"母爱"也是这种感情里最特殊的一种，人类抚养动物幼崽和成年动物照顾人类婴儿的事件，都是出于"母爱"。《炊饼》的主题立意就是把动物的"母爱"和人类的"母爱"相融合，组成一个故事，抒情感人。

其次，导演要确立动画片的影视风格。为了让《炊饼》的故事主题得到充分表达，导演决定用中国神话故事里的动物形象，主人公是一只"白泽神兽"，古书记载白泽是昆仑山上著名的神兽，通身雪白，能说人话、通万物之情，很少出没。主人公从小失去了母亲，对人类的老人才会产生关爱的感情。老人失去了儿子，对白泽变化的人产生了"母爱"之情。故事具有了中国神话色彩，画面风格上就要增添神秘感，采用中国风的平面线条感绘画手法。

再次，导演要叙述故事的剧情发展，故事节奏。故事一开始是小白泽和妈妈一起生活的情境，节奏舒缓，画面温馨；接下来是白泽妈妈为小白泽找食物，遭人追赶，被猎狗咬死，节奏紧张，画面呈现动感不安；3年过去，小白泽长大，自己寻找食物，遇到失去儿子的老人，节奏舒缓，画面温馨感人。

最后，导演要设想人物造型设计风格。我国著名动画家特伟老先生说过："确定什么造型风格，必须对题材的风格作细致的研究。要使形式和内容相吻合协调，整部影片才会有统一的风格，得到好的效果。最好避免凭个人兴趣出发，不考虑题材内容，否则即使这个形式很有特色，也会由于同题材内容不协调而失败。"由于昆仑山在我国青海省境内，导演充分考虑了民族问题，决定把老人的形象设计成藏族老人的造型，场景设计也相应地设计成少数民族风格。白泽是神兽，它的形象可以充分想象，但不能和老人形象的风格差得太远。整体影视风格定位在以线条为主的平面绘画，所以角色的设计也按照这个风格设定。藏族老人的服饰上有装饰性的条纹，白泽的毛发和头部装饰图案也是线条化的，整个造型设计强调了线条。场景设计也是强调了线条的平面感设计，与人物相呼应。

导演阐述后，《炊饼》制作小组对影片的主题思想、影视风格、角色造型风格和剧情节奏都有了细致的了解，为导演指导后期的设计工作打下了坚实的基础。

第三节　独立绘制动画分镜头

　　独立动画的分镜头剧本编写和绘制是导演的一项重要工作。导演需要把文字剧本转化为分镜头台本（文字）。分镜头台本也是文字性质的剧本，它把原剧本分割成镜头语言，简练且具有说明性。它不需要原剧本中华丽的形容词，只需要说明镜头中发生的情节和动作即可，用说明性的语言描述环境、人物的动作和心情等。下面给出《炊饼》的剧本脚本和分镜头台本。

《炊饼》剧本脚本

　　山林里有一座孤坟，简陋的碑上刻着"烈士陈一凡"，坟边的狐狸洞里住着我跟我妈。战争的炮火蔓延到林外村庄。终日不停的枪炮声惊扰得兔子和松鼠窝在洞里不敢出来。我们断食一周了。

　　今天满月，妈妈打算去村里找点吃的。她望了我一眼，身影消失在密林里。

　　借着月光，我看到她匆匆回来的身影。可是再近些，我看到她的身后紧跟着几条恶犬穷追不舍。

　　她在洞口被恶犬包围，后面有人的脚步声传来，伴随狗叫声。一声枪响妈妈倒在洞口，嘴里的炊饼滚落到我的面前，我躲在黑暗里不敢出声。只能紧紧盯着她的脸和瞳孔渐渐放大的双眼。人语声（日语）："蠢货！原来是只狐狸！"

　　炊饼上沾满鲜血，直到它干涸。我长大了。

　　今天满月。破败的村子里只剩一家农户的烟囱冒烟，屋子里老人把新做的炊饼装在盘子里，我闻着熟悉的味道一路找来。

　　我又看到炊饼了。似乎我又变回了那时候的小狐狸。背后推门声响起，打断了我的沉思。我转身摆开凶猛架势，随时准备应战——我再也不是当年的小狐狸了。

　　一个盲眼老奶奶扶着门，一手在空中摸索着："一凡，是你吗？"

　　我看着她的双眼，目光空洞失去神采，好像那时的母亲。我一步一步向她走去，在她面前直立起来，朝她伸出一只爪。爪渐渐变成一只手，与她摸索的干枯的手十指相扣。她愣了一下，紧紧握住。

　　我说："妈，我回来了。"

《炊饼》分镜头台本

　　（参照《蓝精灵》电影开头，立式贺卡镜头层层推进，穿插剪影伴随旁白。）

　　1.（远景）书打开，树木层层立起，山林里有一座孤坟，简陋的碑上刻着"烈士陈一凡"，坟边的狐狸洞里探出一大一小两只狐狸。

　　2.（远景）山林深处炮火映红了天幕，枪炮声惊扰得原本藏身在草丛的兔子、树后的鹿、枝叶里的松鼠都躲了起来。兔子缩回草丛，梅花鹿退回树后，松鼠跑进树洞里。

　　3.（远景到近景）镜头推到狐狸身上，跟着狐狸一起退回洞里，光线从暗到明渐渐清晰，画

风切换到故事状态。

4.（近景）一只甲虫爬过来，小狐狸摁住去咬。

5.（中景到特写）母狐狸叹气，闭上眼睛。突然脸上的月光明亮起来，鼻子嗅了嗅，猛然睁眼，眼里映着两轮明月。

6.（远景）满月从云里出来。

7.（中景）洞口透进的月光照亮她半边身子，母狐狸侧头看着身边的小狐狸咬甲虫。她专注地看了一会儿，转头伏下前身迅捷地跳出洞口。

8.（远景）身影消失在密林里，画面渐黑。

9.（远景）画面亮起来，在树枝间俯瞰，母狐狸叼着炊饼在路上疾驰。

10.（特写）在草丛里仰拍母狐狸的脚抬起，身后有几个身影紧跟。

11.（特写）黑色的脚（猎犬）重重踏在草上。

12.（远景到中景）镜头在洞口，小狐狸的视角：密林深处出现母狐狸的身影，越近则越明。到了近处在月光下，身后的几个黑点也清晰起来。猎犬追着母狐狸飞驰而来。

13.（中景）以母狐狸的视角朝着洞穴奔跑：一颠一颠呼吸急促，两边的树影急速后退，眼里只有熟悉的洞穴最清晰，渐渐清晰的还有洞里隐约的红点。她颠簸的频率慢了下来。

14.（远景）俯拍：母狐狸停在距离洞穴几米远的地方做备战状，猎狗们迅速把它包围起来。

15.（中景）小狐狸吓得把头缩回巢穴里蜷缩着身子发抖。耳朵动了动，听到人的脚步声传来，伴随狗叫声。脚步声停止的同时一声枪响，吓得小狐狸一个激灵，抬起头来。

16.（特写）以小狐狸面对洞口的视角：母狐狸倒在洞口，双目圆睁，目光紧紧落在小狐狸身上，又渐渐失去光彩，瞳孔放大。嘴里的炊饼沾着鲜血滚落下来。（日语旁白）

17.（特写）炊饼滚落到小狐狸脚边。

18.（特写虚化背景到对焦到背景）炊饼特写，背景虚化：时光如梭，四周细微都巨变。炊饼上的鲜血渐渐干涸，借着月光，背景里跳进一个矫健的身影。

19.（中景）侧上俯拍：已经长大的狐狸把叼着的兔子放在炊饼面前。

20.（中景推进到特写到远景）狐狸搭着爪子趴下，头枕着爪子望着天，眼里两轮明月。镜头推进到一只眼中的明月，场景转换到挂着明月的天空，镜头下移，山林外的村庄里只有一家冒着炊烟。

21.（远景）老人把热气腾腾的炊饼摆在盘子里然后转身离开。镜头推进炊饼。

22.（特写）闭眼休息的狐狸鼻子嗅了嗅，突然睁开双眼。

23.（中景）侧：在月光里纵身一跳，跃出洞穴。

24.（近景）紧跟侧：跑着跑着奋力一跳。

25.（特写）脚蹬、离树干。

26.（近景）以狐狸角度在树枝间穿梭，树影闪过。

27.（中景）俯拍：加速奔跑再一跳。

28.（远景）仰拍慢镜头：从一边树枝上跳起的狐狸，穿过照耀在身后的明月。仿佛就要

在前面的树枝上着陆。

29．（远景）从狐狸身后：狐狸站在树枝上，眺望远处的村庄。

30．（中景）从狐狸身后：狐狸跳上窗台，看到屋里锅台上的炊饼。

31．（中景）从屋里房梁角度拍：狐狸跳进屋里，跳上锅台。

32．（特写）炊饼角度：狐狸低头望着炊饼，镜头拉近到眼中炊饼的倒影，再拉远，变成窝在洞穴的小狐狸呆呆地看着。

33．（中景）洞口透进的月光照亮母狐狸半边身子，她专注地看了一会儿，转头伏下前身迅捷地跳出洞口。（开门声）

34．（中景）面对狐狸背对门口：门口模模糊糊有一个身影。狐狸耳朵向后一压，眼睛后瞄，龇牙。

35．（中景）从身影的身后拍：狐狸从锅台上一跃而下面对来者，伏身做攻击状。

36．（特写）老太太干瘪的嘴唇："一凡，是你吗？"

37．（中景）从狐狸背后拍：它眼前的身影清晰起来，是一个老太太扶着门，另一只手在摸索着。狐狸放松下来。

38．（近景加特写）镜头从下到上在老太太身上推移，老太太摸索着。定格在脸上，圆瞪的眼睛里却是空洞的目光。

39．（中景）侧：老太太背后的月光照进来，把他们的影子拉长。人狐面对面。狐狸向前两步，直立起来。

40．（特写）：伸出爪子，爪子的投影在墙上被拉长。爪子（和影子）一寸寸变尖变长，渐渐伸展成一只人手，与她停在空中的干枯的手十指相扣。

41．（近景）她愣了一下。

42．（特写）紧紧握住。

43．（近景加特写）镜头由下到上：狐狸爪子动了动（很羞涩，未完全成形），推移到狐狸少年的脸庞。他目光温和、闪着泪光，笑着说："妈，我回来了。"

 从《炊饼》的剧本脚本和分镜头台本的对比可以看出，剧本脚本中更多的是情节的描写和情感的表达，而分镜头台本中是角色动作和环境的说明，更加细节化。分镜头台本中可以加入景别和镜头运动等说明文字，用括号引用它们，方便今后的画面分镜头绘制。

 分镜头绘制是一项十分重要的工作，它将把动画片的初步荧屏画面表现在纸面上，导演要充分运用镜头语言说明自己追求的画面风格和效果。日本动画大师宫崎骏的分镜头剧本画得十分细致，人物的连续动作、镜头的转换运动、光影的明暗变化等基本上都会在分镜头剧本中表现，看完他的分镜头剧本就仿佛观看完了整部动画片（如图3-7所示）。导演整理好分镜头台本后，依照美术设计人员提供的角色造型和场景设计，按照镜头号码逐个绘制分镜头。

图3-7 宫崎骏的分镜头手稿

分镜头绘制过程中需要注意以下几点。

（1）角色的连续动作需要画完整。如果一个承接性动作没画中间过渡的动态，原画师和动画师可能不会领会角色的具体运动动态。

（2）转换的场景要画出来。比如，角色在树林中行走，并且做了很多动作，树林这个场景可以只在第一张分镜头画面中描绘，剩余的分镜头画面中没有必要再把树林画出来，只画角色的动态即可，也可以理解为角色还是在树林这个环境中活动。但如果此时角色已经进入另一个场景，那么转换的新场景就要在新镜头画面中画出来，用来说明角色的动作是在新环境下产生的。

（3）特殊镜头运动的设计。如果画面中有特殊的镜头运动，比如，大角度的推、拉、摇、移等长镜头，就需要占用多个分镜头格子（横向或竖向）表现，而且要用箭头表示镜头运动的方向。

（4）色彩明暗和光影的表现。分镜头设计虽然一般用铅笔绘制，但也需要在分镜头画面中表现环境的色彩和光影。黑白灰的表现需要充分，这样才能有效地塑造画面气氛，展现影视风格。

（5）文字性的说明。导演在分镜头绘制中一定要对每一个画面中的镜头运动和拍摄时间把握准确，除了运用箭头标注镜头的运动方向外，还可以使用备注文字说明镜头的运动，拍摄秒数也要备注好。

下面给出《石敢当》的分镜头台本和《心跳》的分镜头台本。

《石敢当》的分镜头台本

编剧：费启越
故事主角：石敢当、男孩、小狗

第一场： 村口 冬日 雪后初晴
出场角色：男孩石头（头至戴一顶有点大的狗皮帽子，小脸冻得通红，穿着又旧又脏的薄袄和肥的大裤子，脚蹬一双旧棉鞋，身后背了一个小篓子）
石敢当

镜号	景别	摄法	内容		时间	备注
			画面	声音		
1	大全景	固定—移—慢推	高山被云雾缠绕，在落满白雪的松林和冰冻的河水环抱下有个小村庄	配乐	3s	冬日色调
2	近景	固定	雪霁后的晨光穿透云层洒在村口的石敢当石像上，黑暗从石像身上慢慢退去		3s	
3	全身特	固定	石像上落满了厚厚一层亮晶晶的雪花，分辨不清石像的本来面目		2s	
4	全景	固定	村口外破落的车站站台下冷冷清清，空无一人	风啸声	2s	
			切 换			
5	远景	固定微俯	冰天雪地里，远处的小路上滑来石头小小的身影	风声	3.5s	
6	全身特	跟镜头	石头在冰雪地上滑着从村里走出来，边走边打着出溜，自娱自乐	拟声，滑动	5s	

续表

镜号	景别	摄法	内容 画面	内容 声音	时间 备注
7	全景	固定	石敢当石像被雪覆盖成了一个小小的雪包,在头的位置停落了一只小鸟(小鸟整理羽毛,走动)	鸟走声(几声)	3s
8	小近景	固定	一个雪球飞来,砸向小鸟,小鸟在雪球落下前飞走(出镜),雪球砸到石敢当头上,打落了一点雪,露出头上的一角	鸟翅扇动,雪球砸声	2s
9	中景	固定	石头出现在石敢当身边	脚步声	1s
10	全身景	固定	他挂着鼻涕,看着石像,弯腰蹲下,用手在石像下的石壁上摸索了一下	摩擦声	3s
11	手特	固定	他用红彤彤的手指慢慢抠出了被雪盖住的石刻	拟声	4s
12	特写—中景	固定	随着雪的剥落,他用拼音一字一字念出时刻上的字	手指触碰雪的声音 "sh-i 石——ga-n 敢——d-ang 当——,石敢当!"	10s
13	近	固定	他站起来,然后用手扑落石敢当头上的雪花,石像露出本来面目	扑落拟声	2s
14	面特	固定	石头搓手哈着气,抬起眼睛盯着石敢当,他的鼻涕滑落到嘴上边,猛地一吸鼻子,鼻涕被吸了回去,他歪头问	哈气声,吸鼻子声 "哎,今天雪好大,你冷不?"	5s
15	全身特	固定	石敢当还是静静伫立着	风声	2s
16	近	固定	石头看着石敢当,耸耸肩,吸了吸又要落下来的鼻涕说	"嗯(无趣感),那你在这儿吧,我去拾柴火咯,让你见识见识我的身手(骄傲)!"	8s
17	中景	固定	说完他转身离开	走路拟声	2.5s
18	小全	固定	石像依然静静伫立着		1s
			切 换		
19	全	俯拍	一棵落满雪的大树,石头站在树下		1.5s
20	近	固—仰	石头左右看了看,他在脚边捡起一根粗糙的棍子,熟练地掰了掰棍子头上的细枝干,拿着棍子向树枝打去	拟声	3s
21	特	微仰	树枝的枯枝被砸落了几根,伴着树上的雪掉下来	树枝断裂,雪落声	3s
22	全	微俯	石头赶紧弯腰捡起落下的枯枝		2s
23	大特	固定	突然,一根树枝掉下来敲到了石头的头	拟声"咚"	1.5s
24	特—全	固—仰—移	石头"哎哟"一声,摸摸头,抬头朝树上望去	人声	3.5s
25	全—特	固—叠画	一阵冷风吹来,卷起来雪花,镜头切到春末夏初的树枝	风声	2s

续表

第 二 场： 村口 春末夏初 日
角色： 石敢当、小狗
石头（穿着脏兮兮的单衣单裤，踏着一双旧布鞋，背着小箩筐）

镜号	景别	摄法	内容 画面	声音	时间 备注
26	特—全	移	镜头从树枝到天空，天空晴朗，阳光明媚	春天音乐（管弦乐）	2s
27	全	切—固	村口的柳树随风摆动，小村内外树木茂盛		1s
28	近	固定	小鸟飞来，停在了石敢当的头上啄了啄，又飞走（出画）	翅膀拟声	1.5s
29	身特	上—下移	石像在春光下显得更清晰了，可以看见石像很旧了，身上布满了斑驳的青苔，表面有些粗糙 （有声音传来）	音乐止 脚步拟声	2.5s
30	全景—近景	固定	石头身后跟着一只小黄狗，他背着箩筐走向村口，走到了石敢当身旁		2s
31	全身	固—仰	石头盘腿坐在石敢当对面，从框里的草下面掏出一个果子，举起来问石敢当	"吃不？"	2s
32	中景	固定	他手里拿着果子晃了晃，向石敢当一掷道	"接着！"	2s
33	特	移—固	果子弹到石壁上又弹了回来	拟声	1s
34	特—近	切—固 切—移	石头伸手一下接住，拿着果子看了看说 他把果子在衣角上擦了擦，放在嘴里干脆地咬了一口	"那你不吃，我吃了昂？" "咔嚓"拟声	2s
35	全	俯视	小狗摇着尾巴看着石头		2s
36	特	固定	石头吃得津津有味，边吃边眨着眼睛问石敢当	"哎，你一动不动的多没劲啊？"	3.5s
37	中（上部）	仰	石敢当石像没有任何反应		2s
38	近	固定	石头吃完了果子擦擦嘴，托着腮看着石敢当问	"喂，石敢当，你爸爸妈妈呐？……我爸妈到秋天的时候就要回家啦！"	10s
39	全	仰	石敢当还是毫无生气地伫立着		1s
40	近	微俯	小狗冲着石头叫了叫	拟声	1.5s
41	近	固定	石头有点莫名的烦躁，用手赶了一下小狗	"去！" 狗"呜呜"拟声	2s
42	中全	固定	小狗飞快地夹着尾巴跑到了石敢当身后，探出头来看石头		1s
43	全切特	固—俯	石头在箩筐里掏了掏，在草下面露出来一个课本	拟声	2.5s

续表

镜号	景别	摄法	内 容 画面	声音	时间 备注
44	近	固定	他把课本拿出来,不小心扯到了封面,赶紧小心地抚平		3.5s
45	书特	俯	石头小心地把课本扉页翻开,上面有一个稚嫩的涂鸦:两个大人中间牵着一个小朋友,他看着那张画		4s
46	全	固定	小狗又叫了起来,打断了石头,石头捡起一个石子朝它丢过去	犬吠	2s
切 换					
47	近景	俯 移	声音先入,镜头从石头跷着的脚到上身他手里拿着课本,靠在树下,念书	"一只乌鸦口渴了,到处找水喝……"	8s
48	全景	上摇	石头的声音一直传向大树,传向天空	声音渐隐	3s
49	全景	切	天空蓝蓝的,飘着白云 (画面淡出)		1.5s

第三场:山上 中秋 傍晚
角色:石头(穿着个大大的衬衣,背着小箩筐,筐子里有很多玉米,手里拿着把铁镐)
小狗、石敢当

镜号	景别	摄法	内 容 画面	声音	时间 备注
50	远景	微俯视	山上的树叶微黄了	山林声	1.5s
51	近	固定	石头弯腰打着草,筐子里有很多玉米	打草声	2s
52	全	固定	小狗跟在石头的身边		1s
53	近—月全	移—仰	正在干活的石头抬头擦汗的时候朝天望了一眼,天还没有黑下去,月亮已经出来了,隐约有个圆圆的影子	安静	3.5
54	中	固定	石头看看天,继续埋头干活		1s
55	远	微仰	这时山林间,隐约传来了汽车的鸣笛声,鸟雀都飞起	鸣笛	1s
56	特—全	跟	石头突然一愣,拔腿就往山下跑去	警示音	2s
切 换					
57	全	俯视	山上的土坡很陡	石块掉落声	1s

续表

镜号	景别	摄法	内容 画面	内容 声音	时间 备注
58	全—腿特	跟	石头疯了一样不顾一切地飞奔起来,背篓里的玉米掉了他也全然不管,鞋子也跑飞了一只	脚步声	4s
59	近	跟	小狗着急地追着石头追不上,回头帮石头捡掉落的鞋子		2s
60	远	固定	石头飞奔到山下,然后径直往车站的方向冲去		2s
61	特	跟	他离站台越来越近,他的脸色露出了激动喜悦的神情		2s
62	远	固定	汽车到站,停下	拟声	1s
63	特	固定(后侧)	石头突然跌倒	拟声	3s
64	近	固定	汽车门开了		1s
65	近	俯拍	人影绰绰(剪影),人声嘈杂,隐约听见很多人在对话	"哎呦,二狗子你回来了!""全叔,您身体怎么样啊,家里都好不?"……"春花,快让奶奶看看!""奶奶,俺给你带的月饼!"……"长旺?长旺!""哎,哎,俺在这儿呢!"……	4s
66	全(远)	固定	车站上的人很快散掉(剪影)	人声	1s
67	特	固—跟	石头趴在地上,满脸汗水,眼神渐渐失落	喘息声	2.5s
			切　换		
68	全	跟	石头慢慢爬起来,揉揉腿,一瘸一拐往车站走去		3s
			切　换		
69	全	固定	他站在空无一人的车站旁,头低着,阴影下看不清表情		1.5s
			切　换		
70	远	固定	天色暗了下来		2s
71	全身	俯视	石头双臂低垂,站在原地不动		2s
72	全	推	又圆又亮的月亮升了起来		1.5s
73	全—特	仰	石头背着身子,然后缓缓转身。他看见自己没穿鞋子,在四下看		3s
74	近	微俯视	小狗嘴里叼着石头的鞋子,走过去轻轻放在石头的身边		2s

续表

镜号	景别	摄法	内容 画面	内容 声音	时间 备注
75	特	固定	石头弯腰捡起鞋子慢慢穿上,背起背篓起身往村里走去		2s
76	全	跟	小狗默默跟在石头后面		1.5s
77	远	固定	石头低着头远远走过石敢当身边		2s
78	远—特	固定	石头背着镜头,做擦脸动作,手臂上的泪水叠月亮		3s

第四场:村口 深秋
角色:石头(穿着一件有点脏的大外套)
　　　石敢当

镜号	景别	摄法	内容 画面	内容 声音	时间 备注
79	特	跟	秋风卷着树叶慢慢落下,落在了石像旁边	拟声	3s
80	近	固定	风一吹,石像周围一层厚厚的落叶	风声。叶声	1.5s
81	特—全	上移—拉	一只脚踩在了树叶上,镜头移到石头面部,给全身	拟声	4s
82	近	固定	石头低头踢着脚尖说	我好几天没来找你了……那……那天……我爸妈……没回来……	5s
83	特	固定	石头的眼泪在眼睛里打转,他一抿嘴,用手背狠狠地把眼泪擦掉。然后他说	这个我拿手!	4s
84	中	固定	石头用手撑地倒立	拟声	2s
85	全—特	固定	秋风吹过(时间变化) 石头的胳膊开始抖起来,鼻尖上出了汗珠	风声	3s
86	远—近	固定	石头终于坚持不住手一软躺倒在地上 石头抬头看着天大口喘气	风声 喘息声	7s
87	全	俯	石敢当在石头身边静静伫立着		1.5s
88	近—远	固定 上移	石头扭头斜眼看了看石敢当,然后微笑起来,说 镜头随声音往天空上移 (声音淡出、画面淡出)	哎,石敢当,你要是会说话该多好啊!…… "等我爸妈来我就能穿上新衣服啦,到时候穿给你看看,嘿嘿!" 石敢当你……	13s

续表

			第五场：村口　除夕夜 角色：石敢当			
镜号	景别	摄法	内容		时间	备注
			画面	声音		
89	大全	切	鞭炮声在小村内此起彼伏地响起，家家户户升起炊烟	鞭炮声 欢声笑语 节庆拟声	5s	
90	全	微仰	石敢当石像依然静静伫立，只留一个背影，显得有点孤单		3s	
91	特—全	跟—微仰拉	突然，一道火光窜入天空，天空中绽开了光芒，村里放起了烟花	拟声	4s	
92	特	俯	烟花映得石敢当的脸上和身上闪烁着忽明忽灭的彩色光辉	烟花声	3.5s	
93	远	甩拉	不远处朦胧的夜色里，汽车的轰鸣声再次响起，声音回响在小村里，山谷里	鸣笛声	3s	
94	特	切	在烟花的照耀下，石敢当的表情好像微笑了	烟花声，音乐起	2.5s	
			（全剧终）			
			字幕 ……			

《心跳》分镜头台本

			《心跳》			
编剧						
导演						
主演						
镜号	景别	摄法	内容		时间	备注
			画面	声音		
1	特写	仰拍	阿木低头看手机专注的脸	触碰手机的声音		
2	中景		阿木一手拿着勺子一手拿着手机，女朋友期待地望着他。桌子中间的瓶子里插着一枝玫瑰			
3	中景		小苏的视线，从玫瑰转向阿木的脸			
4	近景		小苏的表情从微笑到不满到生气（极力忍耐）			
5	特写		凳子向后退了一点，（小苏的腿）站了起来，快步走出画面	凳子在地上摩擦的声音		
6	近景		小苏从阿木旁边的窗前走过，阿木慢慢地抬起头			
7	中景		餐桌前只剩下阿木一人			

续表

镜号	景别	摄法	内容		时间
			画面	声音	备注
8	全景		餐厅门口,阿木拿着手机走出来,怔住,看向街道上的人群		
9	全景		街道上的路人		
10	近景		阿木眨了眨眼睛,肩膀耷拉下来,又拿起手中的手机		
11	中景	平移	阿木在街上走(埋头玩手机,背景是各种店铺和发传单的人、训斥小孩的母亲、逛街的情侣等,不时有人回头看阿木	人群的嘈杂声	
12	近景		十字路口的红绿灯,绿灯开始闪烁		
13	全景		阿木只顾看着手机,走上了马路		
14	近景		马路上,一辆小车行驶过来		
15	全景		阿木走上了斑马线,小车也正在开过来		
16	近景		阿木走进画面,缓缓地抬起了头,看着镜头		
17	近景		司机抬起眼睛,表情变得惊恐,(踩下刹车)脸猛然贴在了玻璃上	刹车声	
18	全景		停着的小车。司机跳下车,表情惊慌		
19	近景		小车前躺着一只手机,一只手从车底伸出来抓住手机		
20	特写		司机吓一跳的表情		
21	全景		司机把阿木揪出车底,扶起来		
22	中景		司机难以置信的表情,打量着阿木,又晃了晃阿木。阿木拿着手机没反应		
23	近景		司机把阿木塞进车里,关上车门,开走了	关门声	
24	全景		小车开走,扬起一阵灰尘,慢慢显出一幢房子,××诊所	引擎声	
			诊 所 内		
25	全景		医生甩温度计,放进阿木嘴里,然后转身离开,护士抱着文件走进来,把文件放到办公桌上,离开。医生再次进来,拿出温度计看了看		
26	特写		温度计的度数几乎爆表		
27	中景		医生甩动温度计,再次看温度计,然后摇摇头,把温度计丢了出去		
28	近景		医生拿着听诊器给阿木听心跳		
29	特写		医生疑惑的表情		
30	近景		医生伸手抓来了护士,把听诊器放在她胸口。护士脸红		
31	特写		医生的严肃的表情,耳塞跳动	快速的心跳声	
32	近景		医生松开护士,把听诊器放在自己胸口。医生看向阿木,又给阿木听	正常的心跳声	

续表

镜号	景别	摄法	内容 画面	声音	时间 备注
33	特写		医生开始擦汗,表情纠结		
34			医生满头大汗地推着病床,表情严肃。阿木在病床上坐着玩手机	车轱辘的声音	
重症监护室					
35	全景	下移	镜头切换至(重症监护室)		
36	特写	仰拍	医生和两个助手,低头看阿木(大仰视)		
37	中景		医生们站在仪器前,拉动着操纵杆,给阿木做透视扫描,阿木手上拿着手机	仪器运作的声音	
38	近景	推	显示屏上是阿木的透视扫描图,正常		
39	近景	摇	医生专注的表情		
40	全景		阿木身上插着各种管子,仍在玩手机,床边是连接阿木的显示器设备等	按手机的声音	场景的快速转变
41	特写	平移	医生站在床边的显示器前,显示心电图是直线	心电图呈直线发出的声音	
42	近景	推	医生抬手懊恼地敲了一下机器	敲打声	
43	特写	切	医生(拍桌子)的手,手下是一叠报告单,显示各方面都正常	拍桌子声音	
44	中景		三个医生围坐在桌子旁,互相看着对方,中间的医生眉头紧锁		
45	特写		中间医生摸着下巴的脸,转向一边,看向坐在一旁(埋头玩手机)的阿木	按手机的声音	
室 外					
46	全景	定格	阿木玩着手机站在高高的台子上(背对)旁边有小鸟飞过。脚上绑着绳子	风声	
47	近景		阿木专心地玩着手机的侧面		
48	近景	平移	台子的另一处,三位医生围着一堆仪器。		
49	近景		主治医生站在操作台前,一个助手看了一眼阿木,对主治医生点点头		
50	特写		医生的手按下了操作台上的一个按钮	按键声	
51	全景		阿木脚下的台子向下折叠		
52	近景		阿木掉出画面,剩一只手机出于惯性留在半空中。阿木的手伸进来,抓走了手机		
53	全景		阿木在空中晃荡		
54	中景		医生们去看显示器,心电图是直线。医生们垂下了头	哔……	
55	全景		小房间,阿木坐在椅子上,医生在他旁边站着		场景迅速切换
56	全景	平移	阿木面前的幕布,护士站在幕布前		

续表

镜号	景别	摄法	内容		时间	
			画面	声音		备注
57	近景		医生比了个OK的手势			
58	近景		护士拉开幕布，画面被幕布挡住			
59	全景		一排性感比基尼美女			
60	近景		其中一个美女对阿木抛了个媚眼			
61	近景		另一个给阿木一个飞吻			
62	近景		阿木抬起头，鼻血缓缓地流出来			
63	近景		医生惊喜的表情，凑到一边去看心电图			
64	特写		心电图依旧呈直线			
65	近景		医生僵木的表情			
66	中景		医生坐在诊所的桌子旁，（郑重地）伸出手，握住桌上的一只瓶子，用力一拧，他背后的柜子向两边打开	隆隆的声音		场景迅速切换
67	全景	推	密室的全景（有手术台、奇怪的机器、大大小小的架子和一个很大的柜子）			
68	全景	摇	四周暗下来。画面转回到手术台，医生们正围在手术台前，阿木躺在上面，身上有各种仪器的线连接到一旁的设备上			
69	近景		医生们戴着口罩，皱着眉头			
70	特写		阿木放在身体一侧紧紧握着手机的手			
71	近景		医生拿着手术刀，切了下去（看不到阿木），医生们睁大了眼睛			
72	近景		阿木的胸腔，一个安静的心脏（不写实）			
73	近景		医生的手伸过去			
74	近景	仰拍	（心脏的视角）手伸过来，画面变黑。医生的手捧着阿木的心脏，小心翼翼地放到一边			
75	近景	摇	医生看了看阿木，视线转移到他手中的手机。用手拽了几下没拽出来			
76	近景		医生凝重的表情，转身走开			
77	近景		实验室的角落，一个工具箱，一只手把它拎了起来			
78	近景		（手术台旁边的桌子）医生把手术用具推开。把箱子放上去，打开，里面是各种工具			
79	近景	仰拍	（心脏的视角）医生在一旁鼓捣东西，抬起手，手上捧着手机（胜利的表情）。把手机放进胸腔	咣当咣当的敲打声		
80	特写		拧紧了螺丝，将数据线插进手机			
81	近景		阿木胸腔里的手机屏幕亮起，面板上显示振动响铃和静音，医生选择了上面两个，手机开始规律地振动。画面慢慢暗下来	短促有力的振动声		

续表

镜号	景别	摄法	内容		时间	备注
			画面	声音		
82	中景		医生拿着装着阿木心脏的瓶子,打开了一个柜子,放了进去	开柜子的声音(吱呀)		
83	特写	摇	瓶子上贴着写着1008的纸条,旁边是更多的瓶子,依次是1007、1006、1005……			

第四节 把握美术设计方案

1. 角色造型设计

角色造型是动画片的标志,因此角色造型设计也就成为动画片制作的重中之重。独立动画片中的角色相对较少,设计工作需要导演亲自把关。导演和设计人员进行商讨,设计最适合影片风格的角色造型。在设计过程中可能会经历一个反复斟酌的阶段,反复斟酌角色的每一个细节,包括发型、体型、衣着、精神状态、运动节奏等。

《炊饼》的美术设计也是经过了反复修改的,否定了前期设计的几个形象,一开始制作小组设计的角色造型有些偏日式风格,偏离了《炊饼》的主题思想,缺少了中国民族风格。经过导演和组员的再三推敲,决定定位在少数民族的造型风格上(如图3-8~图3-12所示)。

图3-8 《炊饼》前期设计 第一版

图3-9 《炊饼》前期设计 第二版

图3-10 《炊饼》中老阿婆和白泽（人型）确定稿

图 3-11 《炊饼》中母白泽和小白泽确定稿

图 3-12 《炊饼》全部角色确定稿（比例图）

 山东工艺美术学院 2015 年毕业生作品《轮回传说》是一部纯粹娱乐性质的独立动画片。它是一部主题创意新颖的动画作品，把神笔马良、后羿射日、女娲补天、夸父逐日、愚公移山、精卫填海、大禹治水等神话故事联系起来，改编成一个新的轮回故事，事件之间有一种巧妙的、前因后果的关联。制作小组最初的角色造型设计采用单线平涂式的平面设计，缺少了传统的中国风格，色彩上也不能充分表现古老的神话传说（如图 3-13～图 3-16 所示）。制作组经过搜集资料和对比各种中国传统绘画风格后，决定用中国传统的剪纸风格设计人物造型，造型设计贴近中国传统的皮影造型，造型使用了几何形、粗重的黑色边缘线，尤其是关节处，模仿了皮影的关节设计，有利于角色运动（如图 3-17～图 3-20 所示）。

图 3-13 《轮回传说》前期设计 后羿

图 3-14 《轮回传说》前期设计 夸父

图 3-15 《轮回传说》前期设计 马良

图 3-16 《轮回传说》前期设计　愚公

图 3-17 《轮回传说》后期定稿　后羿

图 3-18 《轮回传说》后期定稿　夸父

图 3-19 《轮回传说》后期定稿 马良

图 3-20 《轮回传说》后期定稿 愚公

2．场景设计

动画片中的场景设计是美术设计的一部分。动画片中背景的风格也要和角色造型风格统一起来。场景设计中包括大场景设计（全景）、主场景设计、小场景设计（局部）、特殊角度场景的设计和道具设计。场景设计之前，要通过搜集的场景资料找到自己需要的图片，参照图片进行设计，绘景人员会对资料加以提炼，再加上自己的想象设计出动画片中理想的场景。导演要确保角色造型设计人员和绘景人员之间有良好的沟通，把角色造型和场景设计的风格统一好，这样才能使整个动画片的风格完整而统一。

《炊饼》动画片中场景设计的前期设计和后期定稿存在很大的差异，不同之处在于，后期的定稿中加强了线条的平面感。由于人物的发型、衣着等方面用了线条化的设计，所以场景的花草树木和一些道具上相应地增加了线条感，使它们得到统一效果（如图3-21～图3-24所示）。

图3-21 《炊饼》场景设计（前期）

图3-22 《炊饼》场景定稿一

图3-23 《炊饼》场景定稿二

图3-24 《炊饼》场景定稿三

《轮回传说》的场景设计也是经历了反复的修改，前期设计的色彩不够古朴，后期定稿中加入了牛皮纸卷的色彩，与皮影式的人物设计融为一体，使动画风格更加统一（如图 3-25 ~ 图 3-28 所示）。

图 3-25 《轮回传说》场景设计初稿一

图 3-26 《轮回传说》场景设计初稿二

图 3-27 《轮回传说》场景设计定稿一

图 3-28 《轮回传说》场景设计定稿二

导演在美术设计这一环节中起监督指导的作用,努力把握动画片的影视风格,协调人员的设计工作,为后面的制作工作打下坚实的基础。

第五节 指导动画设计创作

导演接下来就要监督原画设计的创作,这项工作比较繁重,导演要时刻与原画师进行绘画上的沟通,检查原画进度并进行检验。

原画设计就是设计角色的动作和场景的运动。原画师通过导演阐述了解角色的性格后,设计一系列的动作来表现角色的情感。优秀的原画设计能让角色活起来,赋予它真正的性格和情感。有很多优秀的动画片,其中的角色形象我们记忆犹新,比如,《猫和老鼠》(如图 3-29 所示)中的汤姆和杰瑞,我们时常被它们无厘头的搞笑动作吸引而捧腹大笑。这其中最重要的成功因素就是原画设计。猫和老鼠大战本身就是一个十分刺激的题材,怎样才能拍摄得妙趣横生,这就需要使猫和老鼠有鲜明的性格,猫贪婪、小气、自大、懦弱,老鼠慷慨、勤奋、勇敢。性格分明后,就需要为它们设计动作表现它们的性格。猫和老鼠的打斗永远不会停止,观众需要的是娱乐和笑声,所以动作设计比较夸张和活泼,节奏比较紧凑,再加上有规律的音效,整个动作流畅而有节奏。

图 3-29　动画片《猫和老鼠》

导演在原画设计过程中不一定要亲自绘画,但一定要把角色的运动特点和运动节奏清楚地表达给原画师。激发原画师的创造力,努力设计出与设想一致的运动风格。

原画师设计好动作之后需要进行线拍,导演要审查线拍的质量,主要检查以下几个方面。

(1) 角色的运动透视角度是否准确。画面中如果有特殊角度的拍摄,需要设计出相应透视角度的动作,在透视中会出现角色形体比例不准确的问题,这就需要在线拍中检验运动中的角色形体比例是否准确,如果不准确,及时进行修改。

(2) 角色的运动规律是否合理。任何运动中的物体都有自身的运动规律,这是一个科学而严谨的物理现象。由于追求一定的风格效果,动画片中的角色运动都有适度的改造。这个改造要在客观规律的基础之上,增加一定的想象力,设计出既符合一般运动规律又具有娱乐效果的动作,符合观众的客观审美之外又有自己独特的风格特点。

(3) 角色运动节奏是否适宜。动画片中的每一个角色都有自己的性格(乐观、消极、邪恶等)和体型特点(高矮、胖瘦),他们在表达自己情感时所做的动作节奏也是不同的,所以,设计不同角色的运动就要设计不同的运动节奏。如果一部动画片中所有角色运动都是同样的节奏,这部动画片就会索然无味。

(4) 动态的夸张幅度是否恰当。这与动画的影视风格有很大关系,如果是漫画式风格的动画片,为了多一些娱乐效果,角色的动态可以夸张,幅度大一些。但如果是现实题材的写实风格动画片,动态的夸张度就要小一些,这样才不会与题材发生不协调感。如果是材料类的风格(木偶动画、剪纸动画等)也不适合夸张的动态效果,因为本身材质的特殊性不允许做出很夸张

的效果。动态的夸张在动画片中一定会存在,只是幅度大小的问题,过多的夸张和过少的夸张都不是最好的,只有适合自己动画风格的夸张才会使动画片出彩。

（5）角色和环境的运动是否协调。线拍中可以看到角色在背景图画中运动,导演要看角色和环境的运动是否协调,是否会产生角色运动较快而背景相对运动较慢或者角色运动较慢而背景运动过快的情况。这两种情况都是运动不协调的表现,需要原画师进行调整。场景的运动透视要和角色的运动协调,这样才能使画面效果完整。

在线拍阶段,导演要与原画师沟通画面节奏,角色的对白和音效也要初步考虑进画面中,线拍的审查过程是严谨而繁重的,也是动画片质量的重要关卡。这一阶段需要反复修改直到审查通过。线拍审核通过后,就要进行描线和上色的工序了。

第六节　参与并监督动画制作全过程

独立动画片的导演身兼数职,有可能动画制作的每一个阶段都会亲自参与。自己擅长的绘制阶段会亲自参与绘制和制作,自己不擅长的阶段也会努力去学习并监督组员认真完成,所以做一个独立动画片的导演是很辛苦的。导演在动画片中的领导作用不容小觑,自身要不断研究学习,提高审美修养和技术水平。动画片制作看似简单,其实包含了很多技术含量较高的活动。下面的章节着重讲解导演需要掌握的技术。

独立动画导演的技术活儿

第一节 动画导演的分镜头绘制

动画片导演要具备扎实的绘画功底,尤其是在分镜头绘制的阶段,这项技术要发挥得淋漓尽致。除此之外,导演还要在分镜头台本的绘制中充分展现自己的审美技能和组接技能,用自己积累的镜头运用知识充分表达画面。

1. 画面视距的设定

分镜头台本是由3∶4(电视画面比例)或16∶9(电影画面比例)的长方形方框组成,这些方框代表播放的一幕幕画面,方框按照自上而下的顺序排列,就是画面的播放顺序。每一个方框内表现的画面都是动画片需要播出的画面,所以导演要精心设计每一幅画面。

动画片的画面完全靠导演想象设计,导演要作为一名观众欣赏画面,设计视觉效果最好的画面。画面的美感主要来自于画面的构图、场景的构图、特殊角度的构图和角色在场景中的构图等。在构图之前导演需要确定画面的视距,画面视距就是摄影机镜头与拍摄对象之间的距离,在画面中用"景别"一词表示。视距越近,景别越小;视距越远,景别越大。导演是怎样确定画面内的景别呢?这就需要导演对剧本剧情充分理解,加上自身的审美素养,设计合情合理的画面视距。

在创作中一般把景别分为以下几种:大远景、远景、全景、中景、近景、特写、大特写。

(1)大远景。

大远景一般用来展现大场景,大氛围。其画面视距开阔、高远,多用于描画远处的景象。动画片开场运用居多,用来交代故事发生的大环境。此景别主要以景物为主,角色几乎不出现,如图4-1所示。

(2)远景。

远景比大远景的视距近一些,主要也在描绘环境气氛时运用。画面中可以出现运动的角色,角色比较小,用来交代角色发生动作的环境。远景在动画片中运用得较少,需要让观众们了解角色所处的环境或气氛时才会运用,如图4-2所示。

图4-1 《炊饼》中大远景景别

图4-2 《石敢当》中远景景别

(3) 全景。

全景在动画片中是一个很常用的景别,如图 4-3 所示。它是用来表现角色全貌或场景全貌的景别。角色的整体动作需要观众了解时,就需要全景来表现。全景展现的空间很足够,所以可以承载很多个角色的运动,比如打斗、舞蹈、比赛等角色众多的场面中都会用到全景。全景中的场景是丰富的,不仅需要考虑透视角度还要注重细节的描绘,角色和场景的构图要设计好,不能流于平淡,要有一定的特色。

图 4-3 《心跳》中全景景别

(4) 中景。

中景表现的是角色膝盖以上的画面,视距相对较近,如图 4-4 所示。这是个表现角色的常用镜头,如果想让观众关注角色的穿着、表情、情感变化、上半身的动作,那么这个景别是非常合适的。画面中,角色正在与他人交流,也会用中景来表现。在动画片中,此类景别也是运用最多的。

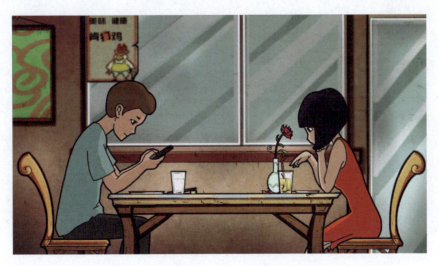

图 4-4 《心跳》中中景景别

(5) 近景。

近景是角色胸部以上的画面景别,如图 4-5 所示。这是非常近距离的拍摄距离,所以用来表现角色的面部表情和内心情感。近景的运用使观众产生了近距离观看角色的效果,所以给观众真实、震撼心灵的感受。

图 4-5 《心跳》中近景景别

(6) 特写。

特写是角色的局部或物体局部特征的刻画,如图 4-6 所示。它把一个微小的细节扩大了,占据了整个画面,为了强调和说明某个信息。给观众一定的暗示,推动整个故事情节的发展,所以恰当地运用特写镜头为整个片子增添了一份细腻感。

图 4-6 《心跳》中特写景别

（7）大特写。

大特写主要是更细致的局部刻画，如图 4-7 所示。比如，眼睛瞳孔的大特写、皮肤毛孔的大特写等，画面效果比较震撼，给观众留下深刻的印象。这类景别运用得较少。

图 4-7 《心跳》中大特写景别

一个独立动画片需要这七类景别，但又不能平均使用它们，导演要根据每一类景别的特点灵活运用，使它们在画面中合理分配并达到最完美的效果。动画片的主题也会影响景别的使用。例如，《石敢当》中较多运用了远景，用来表现小石头生活的大环境，表现春、夏、秋、冬四季的更替。动画片《时间都去哪了》里主要以全景、中景为主，因为此动画主要讲述父女之间的故事，一个个小故事组成了画面，女儿从小到大的经历，没有惊心动魄，只有平淡温馨，所以导演选择了叙事性强的全景和中景景别。动画片《心跳》中较多运用了近景和特写，用来表现角色的精神状态；救治过程中大量地运用了特写，表现了救治过程的紧张感。

独立动画片内容短小，景别的选择需要精心推敲，它为导演实现设想的影视风格迈出了重要的一步。

2. 拍摄角度

摄影机的拍摄角度在分镜头台本的绘制中也是导演需要思考的问题。摄影机仿佛就是观众的眼睛，它的拍摄角度会给观众产生不一样的心理感受。导演要把自己当作一名观众，设身处地地为观众观看时的感受着想。

（1）平拍。

平角度拍摄是摄影机和人的眼睛同一高度的拍摄（见图 4-8）。它一般用于平稳的构图和叙事的画面。平静安稳，给观众的心理反应是舒服和安宁的。平拍适合的景别有全景和中景，在分镜头画面中比较常见。

图 4-8 《心跳》平拍视角

（2）俯拍。

摄影机俯视着拍摄，用于表现视平线以下的事物、景物等，如图 4-9 所示。摄影机的位置可以摆放得很高，所以俯拍的范围随着摄影机的高度而有所不同。常用于景物的拍摄，拍摄出来的场景有种宏大的气势。俯拍镜头使观众有种居高临下的感觉，产生了一种动荡不安的心理感受。俯拍角度拍摄角色，会使角色产生一种弱势感，电影镜头中常常看到这样的一幕，强大的一方看着弱小的一方，都会采用俯视的角度来展现。

图 4-9 《心跳》俯拍视角

（3）仰拍。

摄影机在拍摄物体的下方，从下向上拍摄，如图 4-10 所示。如果弱小的一方看向强大的

对方就需要用仰视镜头。所以,在对峙中往往会俯拍和仰拍交替使用,用来表现双方的主观视角。仰拍常用来表现高大和伟大的景物、人物等。仰拍的视角给观众一种崇敬和庄严的心理感受。

图 4-10 《心跳》仰拍视角

3. 镜头运动的手法

动画片中的画面并不一定都是固定不动的景别,有些画面根据剧情的需要,要转换景别,这就需要摄影机在运动中拍摄。这种镜头运动增加了画面的可看性,补充了剧情的发展,活跃了观者气氛,所以导演要掌握镜头运动的手法,在分镜头台本绘制中适当运用。下面介绍几种基本的镜头运动。

(1) 推镜头。

推镜头是摄影机在分镜头画框中做推进运动。景别由大变小,摄影机最终停留在景物的小范围内,如图 4-11 所示。推镜头往往用来发现细节,由整体到局部,引导观众发现某个细节。在推镜头的过程中,摄影机的状态是稳定的,向着某个方向平稳推进,不能发生视点的偏移。推镜头时的速度要根据剧情需要,由导演定夺。

(2) 拉镜头。

拉镜头和推镜头是相对而言的。景别由小变大,由局部变整体,摄影机最终停留在一个景物的大范围内,如图 4-12 所示。拉镜头常用来表现角色所处的大环境,摄影机一开始在角色身上,慢慢拉镜头出现了大环境,交代剧情的进一步发展。

拉镜头的运用有时会让观众产生不确定感,从局部拉开,会出现怎样的画面,观众的心理反应正是导演所设想的。拉镜头还经常用在画面的转场或片子的结尾,从局部向外拉,镜头无限扩张,直到出现另一个画面或者字幕。

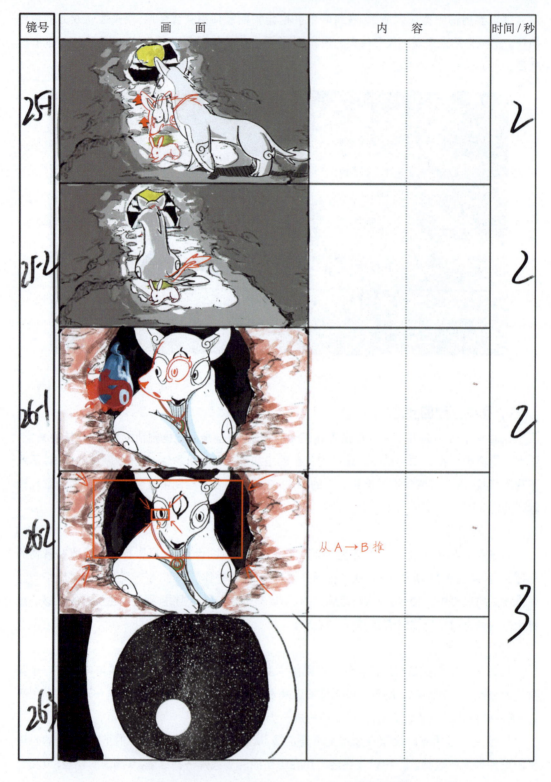

图4-11 《炊饼》镜号26-2中使用推镜头,从A到B近景景别推至眼部特写

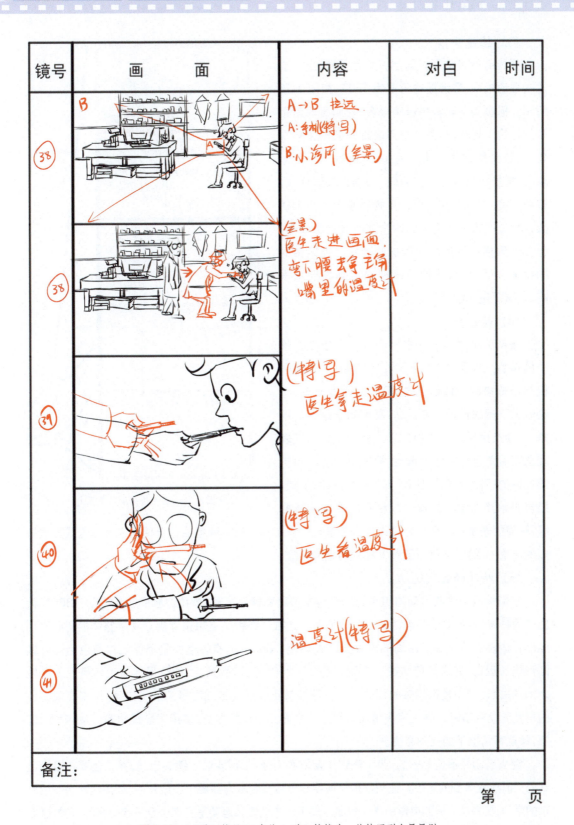

图 4-12 《心跳》镜号 38 中从 A 到 B 拉镜头,从特写到全景景别

(3) 摇镜头。

摇镜头就是摄影机固定在某处不动,上下或左右摇动拍摄,最大摇动角度为180°,如图4-13所示。摇镜头在电影中运用较多,它起着非常重要的作用。首先,如果片中想表现角色的主观视角,往往会用到摇镜头。例如,角色进入一个新环境,摄影机代替角色的眼睛,做摇镜头运动,观察新环境。其次,在表现大景物时也会使用摇镜头,比如,拍摄一棵高大的树木或高耸的山峰等,都会使用摇镜头来展现景物的壮观。摇镜头的拍摄角度较大,对于绘画透视的准确性要求很高,导演要谨慎绘制。

(4) 移镜头。

移镜头是摄影机在水平面做上下或左右移动的镜头(如图4-14所示)。移镜头中的摄影机与所拍摄的物体始终成90°的垂直角度,无论做上下运动还是左右运动,画面始终是平行视角,不会产生过度的透视效果。移镜头多用来表现画面中角色或物体的运动,摄影机跟随着角色或物体的运动而运动,比如,跟拍一只狗的小跑,摄影机始终对准狗的身体以相同的速度跟随拍

图4-13　固定镜头从A摇至B

摄,画面的景别始终采用全景或中景来表现狗奔跑的状态。移镜头也会使用在大纵深或层次较多的场景中,给观众留下了宏大壮观的视觉印象。

(5) 特殊的镜头运动。

它们是两种镜头运动的组合,比如,边推边移的镜头运动、边拉边移的镜头运动、360°大旋转的移镜头、晃动镜头等,如图4-15所示。边推边移镜头是想引领观众观看整体的同时发现细节;边拉边移镜头是由局部出发交代大环境;360°的旋转镜头是摄影机以角色为圆心做圆形旋转运动,好像角色站在一个旋转台上,360°的环视角色,往往用在渲染角色和大环境之间的关系、升华角色情感的用途上。快速旋转镜头还会造成眩晕的视觉效果,用来表现角色的慌乱无助等情感;晃动镜头是摄影机上下左右无规律的摇晃,多用于表现地震、火山喷发、醉酒、颠簸等情况下的视觉感受。

镜头运动并不是单一的,为了表现丰富的画面效果,需要组合镜头运动,并且还要在镜头运动的同时改变景别的大小。这些都是导演绘制分镜头台本时需要考虑成熟的,镜头运动是一门复杂的学问,要多从优秀的电影中学习借鉴。动画片中的镜头运动是完完全全手绘出来的,它的摄影机是虚拟的,景别、透视、镜头运动都是导演想象出来的。它的画面就是导演头脑中的画面。

图 4-14 《炊饼》中从 B 跟移至 A

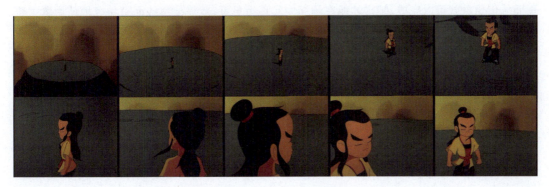

图 4-15 《宝莲灯》中 360°大旋转镜头

第二节　动画导演的蒙太奇设计

什么是蒙太奇？蒙太奇是在制作电影中组接镜头的一种方法，通过不同画面的镜头组接来讲述故事情节。《电影艺术词典》中对蒙太奇的解释是："在电影创作中，根据主题和剧情的需要，将全片所要表现的内容分解为不同的段落、场面、镜头，分别进行处理和拍摄，然后根据原定的创作构思，运用艺术技巧，将这些镜头、场面、段落，合乎逻辑、富于节奏地重新组合，使之通过形象间的相互作用，产生连贯、对比、呼应、联想、悬念等效果，从而构成一个连绵不断、有机的艺术整体。这种构成一部完整影片的、独特的表现方法称为蒙太奇。"

蒙太奇理论中有个著名的例证叫作"库里肖夫效应"，它是苏联电影导演库里肖夫做的一个实验。他拍摄了一个镜头，是一个人毫无表情的脸部特写，然后又拍摄了另外三组镜头分别是一碗汤、一个正在做游戏的孩子和一个老妇人的尸体。他把这几组镜头进行了组接，分别是：

（组接一）脸部特写——汤

（组接二）脸部特写——做游戏的孩子

（组接三）脸部特写——老妇人的尸体

每组组接镜头中，镜头在两者之间进行切换，观众会感受到这个人脸部特写仿佛有着不一样的心理情感。

（组接一）观众感受到这个人很饥饿，想要喝掉那碗汤。

（组接二）观众感受到这个人很慈爱地看着做游戏的孩子，她很喜欢孩子。

（组接三）观众感受到这个人很忧伤。

其实这个人始终是同一副面无表情的脸，却通过不同的组接让观众产生很多不同的联想感受。由此，库里肖夫得出了以下结论：电影情绪的反应是几个镜头画面之间产生联系，而不是单个画面能造就的，电影艺术就是蒙太奇技术的完美应用。

动画片也是运用了电影的蒙太奇手法来组接镜头，导演在绘制分镜头台本时就要充分使用蒙太奇的手法讲述情节，把头脑中的想象发挥到极致，动画片不同于真实拍摄的电影，有些画面凭借想象就可以完成，怎样才能在画面中实现得更好，就需要熟练而有特色地使用蒙太奇手法。

中国电影发展已有百年，动画片的发展也有几十年，老一辈导演们研究并实践出了很多种蒙太奇的手法，新一代导演继承并创新，使动画片的拍摄手法越来越多样化，技巧越来越高超，画面质量也越来越高。下面介绍几类常用的蒙太奇手法。

蒙太奇在使用时主要分为两类：一种叫作叙事蒙太奇，另一种叫作表现蒙太奇。什么是叙事蒙太奇呢？所谓叙事，就是讲故事，通过镜头的组接让观众完整地了解故事情节，叙事蒙太奇一般按照情节发展的时间流程或者因果关系来组接镜头。叙事蒙太奇有较强的逻辑关系，使观众能够很快地进入剧情。什么是表现蒙太奇呢？所谓表现，就是导演的思想体现，体现在画

面的镜头中,可能不具体表现故事情节,只是表达某种情绪或思想。表现蒙太奇的运用主要是为了加强影片的艺术表现力和观众的情绪感染力。

1. 叙事蒙太奇

叙事蒙太奇是影片最常用的组接镜头的手法,以讲述故事为主,交代剧情,引导观众。它分为以下几种表现手法:连续式蒙太奇、倒叙式蒙太奇、平行式蒙太奇、交叉式蒙太奇、重复式蒙太奇。下面结合动画片实例逐一介绍它们的具体运用。

(1) 连续式蒙太奇。

连续式蒙太奇是按照顺序的方式组接镜头,按照单一的故事线索有逻辑性地表现故事情节。例如,动画片《心跳》基本上是运用连续式蒙太奇手法来组接镜头的,如图 4-16 所示。故事一开始男主角正在饭店和女朋友约会,但是他的注意力全部集中在手机上,女朋友生气后扬长而去。男主角发现女友走后也走出了饭店,由于还是低头观看手机,没注意到车辆,出了车祸,被车主送入诊所治疗。大夫仔细检查后发现他没有心跳,于是采取了各种各样的办法来恢复他的心跳,最终都没有成功,影片的最后,大夫把男主角的手机放入体内,设置了振动模式,男主角最终恢复了心跳。整个影片以事件发展的逻辑顺序安排情节,只在结尾处让观众唏嘘惊讶了一下,由于片子短小,这样处理也是可以的。如果故事内容复杂,连续式蒙太奇要和其他蒙太奇手法一同运用,以免造成组接手法单一,故事平铺直叙,没有意思。

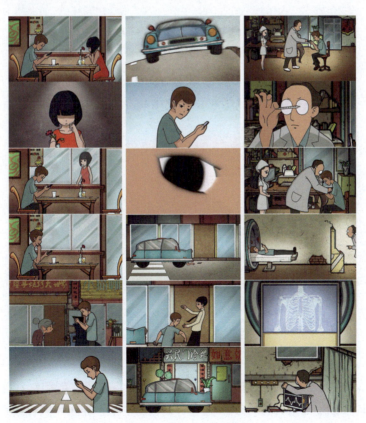

图 4-16 《心跳》连续式蒙太奇

动画片《时间都去哪了》也是运用了连续式蒙太奇的手法来组接镜头的,如图 4-17 所示。片中主要展现父女的生活片段,从女孩幼年到中年,时间跨度较大。片子中幼年和少年时期描写的情节较多,也比较深入,后期成年时期节奏加快,镜头转接也较快,表示时间匆匆的流逝,女孩的长大和父亲的变老,父女之间相互关心的情感表现比较充分。由于故事构思简单,时间线索明确,影片短小,使用连续式蒙太奇的手法组接镜头。使观众很清晰地感受到女孩长大的过程,感受到父女之间浓浓的亲情。

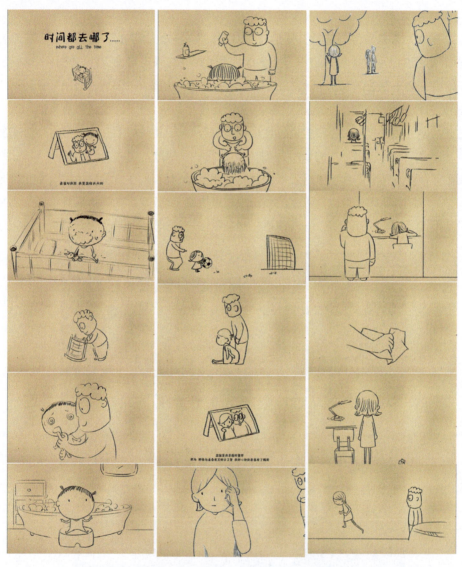

图 4-17 《时间都去哪了》连续式蒙太奇

(2) 倒叙式蒙太奇。

倒叙式蒙太奇是以倒叙讲述故事的一种表现手法,它打破了时间顺序,往往以故事结果为影片开始,引起观众的好奇心,跟随影片一起追寻真相。在商业动画片中,倒叙式蒙太奇运用得很少,可能只在一小段情节中加以运用,主要原因就是动画片的受众大多是孩子,他们所喜欢看

到的故事发展往往是简单而明了的,不喜欢过于复杂的讲述方式。而在悬疑影片中,倒叙式蒙太奇就会大放异彩。《回忆积木小屋》这部动画片运用了倒叙式蒙太奇,如图 4-18 所示。影片一开始交代了老人生活的环境,一片汪洋大海之中的高楼上,老人平淡的生活没有给观众什么惊喜的信息。可当老人不停地加高自己的楼房,一切显得那么顺其自然时,人们就会有这种想法"他为什么要不断加高楼房呢?""他为什么不搬走呢?"影片播放到这里,导演开始告诉观众答案了,老人穿上潜水服一层层地游过他曾经住过的楼层,每一层的房间都会有生活画面的再现,从年老到年轻,每一层都充满了回忆,直到最后一层是一片平地,没有房子,是老人和他的妻子一起建造的这座充满回忆的积木小屋。以这种倒叙式蒙太奇组接镜头,让镜头从老人的现在和过去回忆之间相互转换,更让观众心生感动。

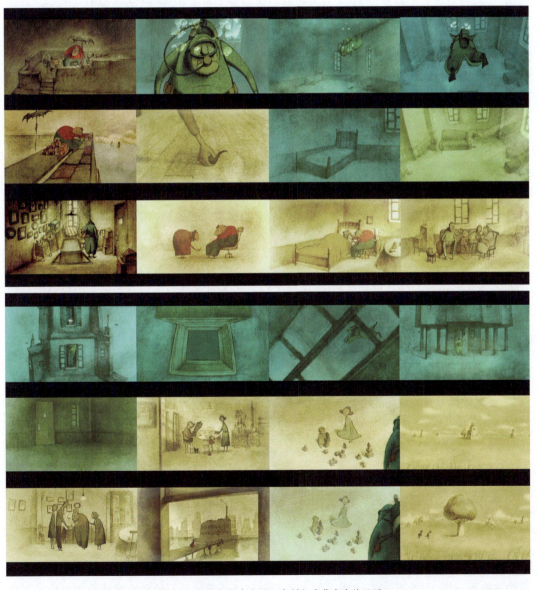

图 4-18 《回忆积木小屋》中倒叙式蒙太奇的运用

(3) 平行式蒙太奇。

平行式蒙太奇是电影中广泛运用的一种镜头组接手法。主要表现的是同一时空下，正在发生的两条或两条以上的故事线索，这几条故事线索看起来各有各的表现，其实最终汇集成一个完整的故事体系。有时几个分故事情节发生的地点不同，但是时间点把他们联系起来，在影片的后期观众们会把它们的前后关系或因果关系理顺，从而看懂整个故事的发展和结局。

有些影片运用平行式蒙太奇时间和空间跨度很大，两个故事情节平行穿插，这样表现具有一定的含义，导演想通过两个故事引起观众联想，说明某个事件表达某种意义。列举一个电影实例《疯狂的石头》，这部影片的导演是宁浩，影片上映后获得了观众的一致好评。影片的最大喜剧效果不仅是演员精湛的演技，还有精巧的平行式蒙太奇剪辑手法的运用。该片在故事情节设置、人物关系设计上独具匠心，令整个荒诞的故事看上去完整、缜密、环环相扣、跌宕起伏，很多情节令人不禁拍案叫绝。一方是以工艺品厂保卫科科长包世宏为首的"守卫者"，一方是房地产公司董老板请来的香港国际大盗麦克，一方是由道哥领衔、小军和黑皮组成的土贼团伙。影片开始三方各自表演，并没有任何联系，平行剪辑镜头；影片中段"谢小萌"这条线索穿起了三方的故事，使得看似散漫的情节凝聚成一个有趣的故事。

对于独立动画片来说，平行式蒙太奇的运用较少，由于片子短小，很少出现两条或两条以上的故事线索。可能只在某一处情节表现上会用到平行式蒙太奇来表现。例如，动画片《炊饼》中就有一处情节运用了平行式蒙太奇来表现，小白泽长大后自己捕食，在山洞中自己玩耍，与此同时的一户人家中一位藏族老人正在做炊饼。炊饼的香味飘到了山洞口，被小白泽闻到后，小白泽顺着香味追寻食物，来到老人家。这短暂的平行式蒙太奇的运用交代了同一时空下发生的不同行为事件，让观众清晰地看到故事的发展。

(4) 交叉式蒙太奇。

交叉式蒙太奇又称交替式蒙太奇，是由平行式蒙太奇发展而来的。它们之间的区别在于时间点是否一致。平行式蒙太奇可以是时间差距较大的情况下不同空间里发生的几个情节，而交叉式蒙太奇必须是同一时间在不同空间下发生的几个情节。这几个情节交替穿插出现，有着紧密的联系，几条线索互相影响，最终汇合成一个故事。这样的交替组合镜头，给观众的信息量非常大，使观众产生了一种紧张刺激的观影感受。交叉式蒙太奇在悬疑和警匪片中经常使用，例如，警察追捕罪犯或者阻止一场血腥谋杀等情节中，犯罪者孤注一掷进行犯罪事件，警察想尽办法查找线索，在同一时间下的两方情节同时展现在观众们的面前，交替出现的一正一邪的镜头，增加了影片的紧张气氛。

(5) 重复式蒙太奇。

重复式蒙太奇是一个相似的场面、镜头或角色做出的动作等，在影片中多次重复出现。导演借此手法主要表现某种特定的意义或者强调某种情节，让观众产生某种感受。重复式蒙太奇在电影中也是经常使用的，王家卫导演的《花样年华》中就有几个重复式蒙太奇的运用，张曼玉扮演的女主角和梁朝伟扮演的男主角，经常走路时相遇，重复他们的必经路线，女主角每次穿着的旗袍不一样，心情不一样，但是走路的姿态和路线是重复的。这种重复式蒙太奇的运用有

种形式化的美感,在情节上也会起到递进的作用,男女主人公由陌路到相恋。重复式蒙太奇能激起观众心中好奇的求知欲,期待男女主人公会相遇、相恋。

动画片《三个和尚》是一部经典的运用重复式蒙太奇的实例。《三个和尚》的画面设计很简单,形式感很强,很适合运用重复式蒙太奇的手法。片中有多处使用了重复的画面,但画面上有微小的变化又不会显得无聊生硬,如图 4-19 所示。比如,三个和尚出场的情节基本一致,都是先露出头顶再展现全身,都在急匆匆地赶路,但是导演在每个人赶路的途中设计了一些有意思的细节来表现每个和尚的性格。小和尚走起路来节奏快、轻巧灵活,不小心踩上了一只小乌龟,他还帮助小乌龟翻身,说明他心地善良。二和尚瘦高个,走起路来一弯一弯,路上有蝴蝶围绕着他,他使出花招驱赶蝴蝶,说明他有点小聪明。三和尚一看体态就是憨厚直爽的性格,以至到了庙里喝光了缸里的水,引起大家不满。重复式蒙太奇的运用使观众加深了对三个和尚的印象,很容易对比出三个和尚的性格。在小和尚刚进入寺庙时的一段生活情境也是重复式蒙太奇的运用。每天太阳升起,小和尚去山下挑水;太阳落山,小和尚打坐念经,此情景重复了三遍,每一遍都有微小的变化,一开始打坐,小和尚念经的速度很快,坐得也很直,后来两次坐得越来越弯,念经的速度也慢了,最后直接睡在了木鱼上,一只小老鼠惊醒了他。虽然是重复的情节,也有情节上的递进,让观众感受到了时间的变化和人物心理上的变化。总体来说,《三个和尚》中重复式蒙太奇的运用是非常成功的,它符合了这则谚语故事表现的理念,重复式的情节也深入人心,起到了教育的作用。

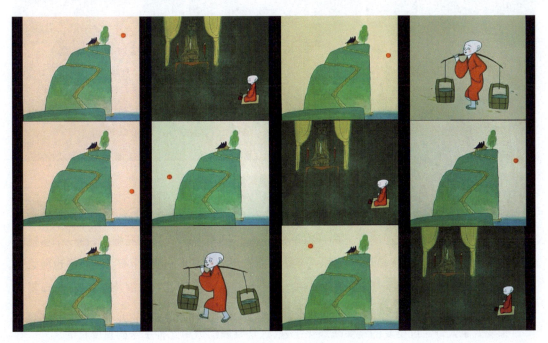

图 4-19 《三个和尚》中重复式蒙太奇的运用

动画片 Destiny 是一部很有创意的小动画,它巧妙地运用了重复式蒙太奇,让影片变得生动有趣,如图 4-20 所示。每一次重复人物起床、做饭和出门上班的过程,都是一次紧张的拯救

过程,失败了很多次后,主角终于找准源头把象征着命运的钟表砸坏,成功地拯救了命运。导演虽然重复地运用同一系列镜头,但是拍摄角度上都有所变化,使得多次重复而不乏味。

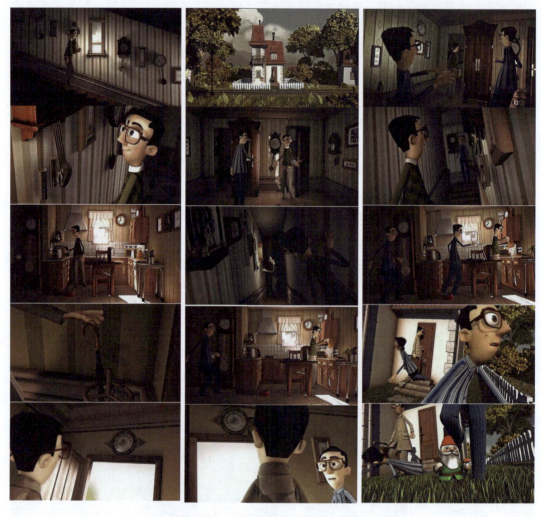

图 4-20 *Destiny* 中重复式蒙太奇的运用

动画片《石敢当》中,导演也运用了重复式蒙太奇的镜头,如图 4-21 所示。重复的镜头中小石头走在回家的路上或者反方向从家里走出来,路上有一个大大的石榴树,每一个重复的镜头中石榴树都有变化,从春天到秋天,再到树叶落光盖上厚厚的白雪,小石头的衣着也随之变化。导演使用重复式的镜头想说明时间的变化,小石头苦苦等待着自己的爸爸和妈妈,日复一日地等待。

重复式蒙太奇通过重复的镜头来深化主题,这是导演们运用此种手法的重要目的。

2. 表现式蒙太奇

表现式蒙太奇是导演为了增强影片的艺术表现力和观众的情绪感染力而经常采用的一种蒙太奇手法。它的目的并不是像叙事蒙太奇那样讲述故事情节,而是让观众感受到影片表达的

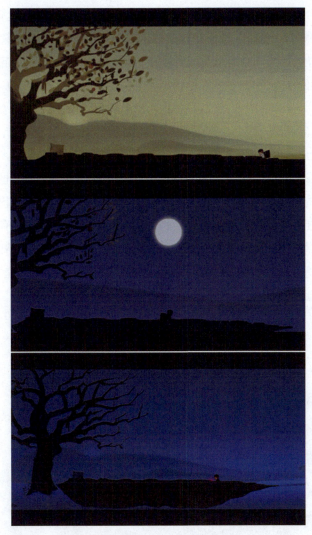

图 4-21 《石敢当》中重复式蒙太奇

某种情绪和思想,产生某种心理上的感受。表现式蒙太奇是让故事情节锦上添花的一种表现手段,与叙事蒙太奇相辅相成,共同营造影片气氛。

表现式蒙太奇主要有抒情蒙太奇、心理蒙太奇、对比蒙太奇、隐喻蒙太奇。

(1) 抒情蒙太奇。

抒情蒙太奇是一种保证叙事和描写连贯性的同时,表现超越剧情之上的思想和情感的手法。它的本意既是叙述故事,也是绘声绘色的渲染,并且更偏重于后者。意义重大的事件被分解成一系列近景和特写,从不同的侧面和角度捕捉事物的本质含义,渲染事物的特征。最常见且最易被观众感受到的抒情蒙太奇,往往在一段叙事场面之后,恰当地切入象征情绪情感的空镜头。

抒情蒙太奇在动画片中经常运用。一般动画片的节奏控制中,紧凑的节奏之后往往会加入一段舒缓的组接镜头,配合舒缓的音乐,画面转换的节奏也放慢,画面中景色和人物相映衬,表现一种情绪情感,引起观众们心理上的共鸣。例如,动画片《宝莲灯》中有一段沉香为了救

出母亲,踏上了寻找齐天大圣孙悟空的路途,路途遥远而艰难。画面多用全景和远景,用来表现沉香经受的磨难和他坚忍的意志,歌手李玟演唱的歌曲贯穿整个段落,加深了观众对此抒情段落的理解。此段落抒情蒙太奇的运用是本剧思想主题的升华,导演强调了沉香艰难救母的意志和决心,打动了所有的观众,引起了观众的情感共鸣。动画片《大圣归来》中也有一段快节奏的抒情蒙太奇,齐天大圣和江流儿、猪八戒护送小女孩回家的路上,响起了振奋人心的音乐,画面以大环境为主,主要表现一路上大家互相帮助以及齐天大圣心性的转变,让观众们从中感受到了齐天大圣情感上微妙的变化,在江流儿的感召下多了温暖的一面。

　　相对于商业动画片来说,独立动画片篇幅较短,抒情蒙太奇的运用时间也较短。除非影片整体的风格趋向于抒情类型,表现意境、梦境、心理等,没有具体的故事情节和戏剧冲突,抒情蒙太奇就可以发挥所长的多加运用。例如,水墨动画片《山水情》《牧笛》中都有类似的抒情蒙太奇的运用,其中《山水情》中的抒情蒙太奇运用如图 4-22 所示。水墨动画本身的艺术表现力较强,画面意境抒情,镜头大量表现的是人与自然、风景的描绘,镜头衔接舒缓,营造了空灵的意境。

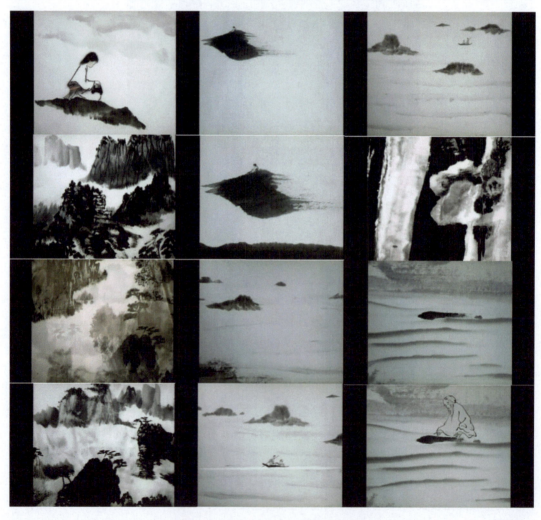

图 4-22　《山水情》中抒情蒙太奇的运用

(2) 心理蒙太奇。

　　心理蒙太奇的运用多用来表现角色的心理活动和精神状态，用于表现片中角色的回忆、梦境、想象、潜意识等主观感觉。心理蒙太奇是片段式地插入镜头，它是角色正常叙事情节中的插入片段，所以画面是跳跃式的、非连续性的；也有可能是角色的想象，与角色现实的生活格格不入的对比片段。总之，心理蒙太奇反映了角色的性格和情感，是导演塑造角色性格的重要手法之一。

　　亚历山大·彼得洛夫很善于运用心理蒙太奇，他的两部用油画制作的艺术短片都成功地运用了心理蒙太奇，一部是获得奥斯卡最佳短片奖的《老人与海》，另一部是《春之觉醒》。《老人与海》中有一段是这样描绘的：老人出海打鱼，捕获了一条庞大的金枪鱼，在捕鱼的过程中，画面开始讲述老人的回忆。回忆起年轻时的自己曾经和大力士进行掰手腕比赛，经历了一天一夜的时间最终取得了冠军。老人的回忆运用了心理蒙太奇来表现，导演中途插入的回忆片段是为了说明老人捕鱼的实力和不放弃的决心，也有推进剧情的作用，如图 4-23 所示。《春之觉醒》是一部大量运用心理蒙太奇的片子，整个片子基本上都是在少年的想象和现实生活中游离。少年暗恋着美丽的女邻居，想象出女邻居的各种状态，仿佛像仙女一般，美丽、自由、充满魅力。想象的画面慢慢转化成现实生活，少年的现实生活和幻想的画面形成鲜明的对比。亚历山大·彼得洛夫这样使用心理蒙太奇，能够很好地表现出青春期少年的心理活动，对于爱情的朦胧向往，现实和爱情的距离感。

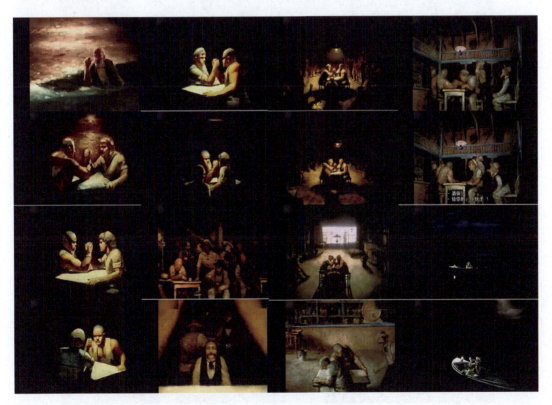

图 4-23　《老人与海》中心理蒙太奇的运用

(3) 对比蒙太奇。

对比蒙太奇是将两种镜头画面进行对比,这两种画面效果往往是相反的,比如,美丽和丑陋、奢华和贫穷、动感和安静、进步与落后、胜利与失败、繁乱与简洁等。对比蒙太奇是导演增强故事性和艺术效果常用的一种蒙太奇手法。

动画片《哪吒闹海》中有一段情节运用了对比蒙太奇,如图4-24所示。哪吒杀死龙太子后回到家中,四位龙王来向李靖将军索要哪吒,并要求李靖杀死哪吒。李靖舍不得自己的亲生骨肉,犹犹豫豫,四位龙王恼羞成怒,下雨淹了全城。镜头中有几处对比蒙太奇,首先是角色的情感对比,龙王无情残忍地引发大洪水淹了平民百姓的居所和哪吒看到全城被淹后的愤怒和不舍;李靖的懦弱、无奈和哪吒的刚强、坚决。这几处情感对比深深地打动了观众,突出体现了哪吒舍生取义的精神,很好地塑造了角色的性格。其次是画面节奏感的对比,洪水淹城,画面充满动感,气氛紧张,另一方李靖犹豫不决,步伐缓慢。这样处理,起到了很好的衬托作用,衬托出两方势不两立的状态,也加快了情节的推进步伐,为哪吒最后拔剑自刎的慢动作做足了铺垫。

在电影中,对比蒙太奇运用得更加广泛,观众往往从对比中能更加深刻地领会到导演的目的和愿望。

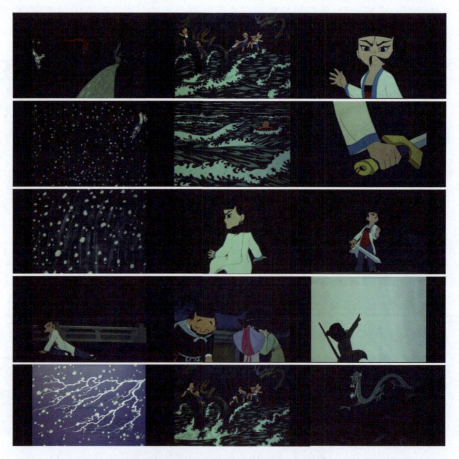

图 4-24 《哪吒闹海》中对比式蒙太奇的运用

（4）隐喻蒙太奇。

隐喻蒙太奇是一种独特的蒙太奇表现手法。它是把表现不同形象的镜头画面加以连接，从而在镜头的组接中产生比拟、象征、暗示等作用的蒙太奇。两个衔接的镜头中有一定的相似之处，一个镜头以比喻的方式来解释另一个镜头，哪怕这两个镜头中的事物并不相同，但总有某处相似的特征或含义。动画片 *Destiny* 中就有隐喻蒙太奇的运用，整个影片中手表暗示着人的生命，主人公手上的手表在那一刻停止了转动，紧接着被飞驰而来的汽车撞死。两个镜头的衔接，暗示着主人公的生命即将中断。法国动画片 *Gary* 是一部以隐喻的方式叙事的小短片，是小男孩 Gary 爱上了邻家大姐姐的故事，片中主要运用了心理蒙太奇和隐喻蒙太奇，如图 4-25 所示，描写了小男孩渴望长大和大姐姐恋爱的纯真幻想。其中有一段小男孩徜徉在姐姐如海洋般的发丝里，很惬意、很满足，隐喻着小男孩的生理幻想。整个影片唯美浪漫，导演通过隐喻的方式展现了一个懵懂的青春期少年的形象。

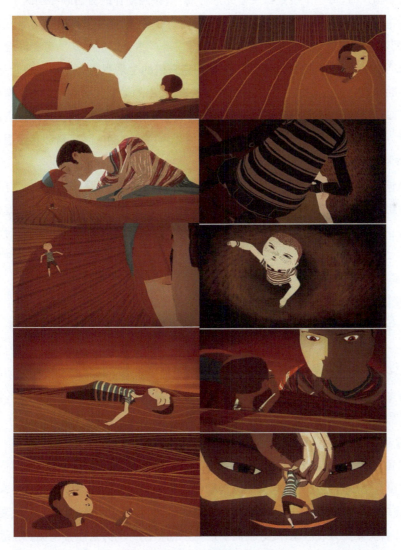

图 4-25　*Gary* 中隐喻蒙太奇的运用

第三节 镜头的组接与转场

镜头与镜头之间的组接和转场也是导演需要学习的重要知识,动画片中的镜头组接和转场的技巧更是一项重要的技术活儿。镜头转换的巧妙不仅会使影片的讲述锦上添花,还会使观众留下深刻的印象。

1. 镜头组接规律

镜头转换需要遵循一定的逻辑规律。

(1) *符合生活规律。*

人类有生活规律,动物也有生活规律。失去了生活逻辑就创作不出具有生活意义的影片。尤其是制作动画片时,每一个镜头都要事先想好动作,按照动作的先后顺序画出来,这个先后顺序正是生活中产生的先后逻辑。比如,先进门然后换拖鞋、先穿衣服然后出门等正常的逻辑顺序,如果颠倒镜头顺序进行组接观众就会看不懂,甚至产生奇怪的想法。有些动画片的角色不是人类,是动物,或者是虚构角色,那么怎样来构建它们的生活逻辑呢?因为观众是人类,所以观众的心理期待也会是人类的生活逻辑和思维逻辑,片中的动物或虚构角色也要有部分人类认可的生活逻辑和思维逻辑,除此之外,导演可以添加部分动物或虚构角色具有特点的生活逻辑和思维逻辑。让观众慢慢接受这样的转变,从而接受片中角色的生活逻辑和思维逻辑。

(2) *符合思维逻辑。*

这一点同上,镜头的组接要符合人类观察和思考问题的客观顺序。比如,侦探片中,警探破案的镜头组接,要按照警探的思考来组接镜头,能充分体现警探的思维变化和案情的发展。如果打乱这一逻辑顺序,观众会看得不知所云。当然,在某些特殊蒙太奇手法的运用上,看似不协调或没有太大联系的镜头组合到了一起,这是导演的一种组接手法,想表达某种含义或让观众产生某种联想。

(3) *遵循景别循序渐进的规律。*

镜头的组接要遵循景别循序渐进的规律,不能使景别跳跃太大。比如,一个影片开始的场景,镜头由一个大远景进入,慢慢地推移至大全景,再到全景或中景,出现角色,进行故事情节的讲述,如图 4-26 所示。如果不是循序渐进地组接,画面就没有了环境的交代和剧情的铺垫;如果景别承接太跳跃,就破坏了叙事感,比如,故事发生的开始先由大远景后接中景,再接到全景会显得很混乱。

(4) *遵循"动接动"的规律。*

画面中角色正在运动,这时的镜头组接就要遵守"动接动"的规律。因为动作是连贯的,我们在电影镜头中不可能把一个连续的运动动作用同一景别连续不间断地播放出来,如果这样做了,不仅造成影片拖沓冗长,也会使观众看起来很乏味。在一定的影片时间内,既要剪辑镜头,缩短镜头时间,又要充分表达动作,这就需要运用"动接动"的方法组接镜头。在动画片中,画面的动作是一张张画出来的,所以更加需要节省成本的消耗(体力、精力),事先想好连贯的动

作和镜头的表达是非常重要的。比如，一个推门的动作，角色从外面推大门，推门时给一个镜头，下一个镜头就可以组接到房内门开了一条缝，再组接到角色进入大门即可。

(5) 遵循"静接静"的规律。

两个没有太明显的动作的镜头组接。一个较为安静的镜头需要衔接一个安静的镜头，如果衔接到动感的镜头上会使观众视觉上产生眩晕感。如果要接入动态的画面，也要留有一定的静态画面时间，再做动作。例如，一个人正在观看篮球赛，镜头先拍摄这个人，然后转到篮球赛上，篮球赛的镜头需要先进入一个球员没有太大动作的状态，然后球员开始激烈地投球，球进入篮筐后，可以紧接着组接那个人起身欢呼的镜头。

有没有"静接动"和"动接静"呢？在影片中导演需要特殊的表现某些镜头，可以少部分运用。使两个镜头形成动静对，造成画面的一种撞击感、突兀感，用来表达某种情绪或氛围。比如，一个正在发怒的人，他在房间内宣泄着自己的怒气，砸烂了房间内所有的摆设，镜头始终是激烈的动作，突然有个镜头画面静止了，只看到房间内已经破烂的场景和抱头的他。这种强烈的镜头反差体现出一种节奏式的美感，增强了剧情。

(6) 遵循"轴线"的规律。

什么是"轴线"呢？假设我们把两个拍摄物体之间连成一条直线（这就是轴线），摄影机放在直线的一边范围内（正180°范围）这一空间就是摄影的轴线空间，没有放置摄影机的180°空间就是反轴线空间，如图4-27所示。在拍摄和组接镜头时，需要使用在同一轴线空间内拍摄的镜头画面，如果从反轴线空间拍摄的镜头就叫作"越轴"，镜头组接中不能使轴线空间的镜头和反轴线空间的镜头随意切换，这样会产生空间混乱的感觉，让观众辨别不清角色的运动方向或镜头的方向感。

图4-26 《石敢当》中开场的景别运用

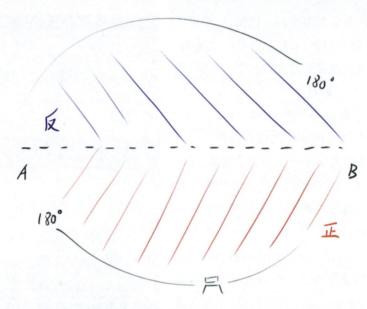

图 4-27 AB 轴线图（红色空间是摄影范围，蓝色空间是越轴范围）

但不是绝对不能反轴线拍摄，有时导演为了使观众感受到一种空间上的混乱或者特殊的拍摄角度时会用到反轴线拍摄。需要组接正反轴线的镜头时，也需要有过渡的原则。角色的自身运动可以改变轴线的拍摄角度，不要剪切镜头，在同一个镜头内让角色自身改变运动方向，达到反轴线拍摄；或者插入一些与方向感无关的镜头，再反轴线拍摄，这样镜头不会有跳轴的感觉；或者摄影机自身运动到反轴线位置，不要剪切镜头，使摄影机处于一直运动的状态。

遵循"轴线"的规律是为了更好地讲述故事情节，不造成观众理解上的混乱，是非常重要的一条原则。

2．镜头转场的手法

镜头转场的手法基本上分为两大类型：镜头技巧转场和镜头内容转场。镜头技巧转场是指利用计算机软件对镜头转场进行修饰，比如减淡、叠化、划出、划入、圈出、圈入、切入等。镜头内容转场是通过画面中的内容转到下一个镜头内容，比如，通过细节的描写转场、声音转场、空间的描写转场等。

1）镜头技巧转场

独立动画中最常用的就是镜头技巧转场，这种转场方式比较简单实用，不用考虑太多情节内容上的过渡。

（1）淡出、淡入。

这是一种镜头画面相对静态和抒情的转场手法，使画面慢慢减淡，然后消失，转接下一个镜头。这种转场手法有时会停留空白画面时间稍长，这是留给观众思考和期待的空间，也是开启新一节剧情时间上的过渡，如图 4-28 所示。

图 4-28 《时间都去哪了》中淡出镜头

(2) 叠化。

叠化就是前后两个镜头短暂地重叠在一起,最终出现后面的清晰镜头。前一个镜头要做淡化处理,后一个镜头也可以淡入的形式呈现,慢慢清晰。叠化镜头的转场适用于情节时间和空间上的转换,让观众感受到前后两个镜头时间、空间的联系;也适用于联想镜头。比如,角色正在想象某一人物,镜头叠化出现了这一人物,如图 4-29 所示。

图4-29 《轮回传说》中场景叠化镜头

(3) 划出、划入。

这种镜头的转场方式快而且花样繁多，比如，掀开转场、圈出转场、圈入转场等，一般用于比较活泼的镜头，快速而生动。动画片中有不少运用这些花样式的转场来增加画面的笑点。

(4) 切。

切是最为常见的一种转场方式，比较直白，也不用把画面提前淡化。但是需要运用切镜头时要保证画面动作、内容的紧凑，不能切断正在运动的状态和正在发生的情节。切镜头的手法简洁明快，多用于正在叙事的镜头中，能够保持镜头的流畅性。导演在剪辑比较紧张刺激的画面中也多运用切镜头的手法，因为切镜头总是快速地把清晰的画面呈现在观众面前，给观众一种无法预测的紧张感，如图 4-30 所示。

图 4-30 《炊饼》中连续动作的切镜头

2）镜头内容转场

镜头内容转场是利用画面本身的情节、声音等因素来转换段落。

（1）特写镜头转场。

当画面的景别由中景过渡到细节特写，可以利用特写镜头转场，开始下一场镜头的讲述。动画片《炊饼》中有两处就运用了特写转场，一处是母白泽为小白泽找来了炊饼，自己却被猎犬们咬死。炊饼掉落到了洞口，小白泽的眼泪一滴一滴地掉落到了炊饼上，紧接着镜头出现飞舞的花瓣，出现"炊饼"的片名。还有一处是小白泽长大后趴在洞口玩耍，特写停留在他的眼睛后慢慢推移进去，呈现出繁星点点的星空，如图4-31所示。这两处特写镜头的转场增加了此片的可看性，为剧情增添了亮点。

（2）声音转场。

通过音乐或者声音（自白、旁白）进行镜头转场。这种转场方式往往是通过声音或音乐转换到时间和空间不同的场景中去，有可能是主角回忆年代久远的记忆。比如，《泰坦尼克号》中故事开场老露丝回忆当年自己在泰坦尼克号上发生的故事时，由老露丝年老的声音慢慢过渡到那个回忆的年代。

（3）相似物转场。

镜头定格在某个物体上，紧接着叠化上下一个镜头中相似造型的物体上，巧妙地利用两种物体的相似性来达到转场的目的。在动画片《疯狂约会美丽都》中有一处经典的相似物转场的例子，老奶奶住进了美丽都三姐妹的家中，三姐妹热情地款待了她，但是三姐妹做的蟾蜍大宴确实让人看了感到反胃，其中三姐妹焖了一锅"蝌蚪米饭"，饭锅中圆圆的蝌蚪米饭慢慢叠化，出现天空中的一轮圆月。导演巧妙地运用了"圆"的造型来转换了时间和空间，告诉观众下一个故事情节即将开始，如图4-32所示。

图4-31 《炊饼》中的特写镜头转场

第四章 独立动画导演的技术活儿

图 4-32 《疯狂约会美丽都》中的相似物转场

（4）景物转场。

景物转场是比较常用的转场方式。利用镜头中的景物或物体转场到下一个时间段或空间内。在动画片《石敢当》中，有一小段景物转场，片中的标志性景物就是那棵粗大的柿子树，小石头常在那里和树下的石敢当对话，当小石头说爸爸妈妈回来的时间时，镜头顺着这棵柿子树慢慢上移，柿子树上呈现出夏季绿叶繁茂的景象，镜头上移到一定位置后又慢慢下移，这时景象就变成了秋天金黄遍野的景色。这种转场的手法，向观众委婉地道出了时间的流逝，抒情地表达了小石头对父母的期盼，如图 4-33 所示。景物转场要举一反三，不能千篇一律，要考虑到适合自己片子风格的景物转场方式。

图 4-33 《石敢当》中的景物转场

(5) 动作转场。

利用镜头中角色或物体的运动也能达到转场的目的,这是一个巧妙的转场技巧。日本动画导演今敏的动画作品是非常值得动画爱好者看一看的,他的作品以分镜头的精巧设计而闻名于动画界,在艺术院校的分镜头授课中也会经常用今敏的动画作品来讲解镜头的组接和转场。例如,他的片子《千年女优》和《红辣椒》都是镜头设计的经典之作。在《千年女优》中,就存在着很多经典的动作转场的例子。千代子是风靡一代的影视明星,她个人的情感经历铸就了她辉煌的电影历史。因为影片中千代子处在一种奔跑的运动状态中,真实自我和非真实(她主演的影片中)自我不停交织,所以动作转场的运用增强了画面的动感。比如,每一部影片和下一部影片的转场之处,导演都会运用角色的动作来转场,角色的一摔,一下子摔倒了另外一部戏的场景内;角色打开火车门一下子进入了影片的场景之中;角色在人力车上,车夫不小心摔倒,角色往前一倾,紧接着变成骑着自行车从高坡上冲下等,如图4-34所示。这种利用动作本身来转换场景的节奏较快,要抓住动作之间的动势,有效、巧妙地衔接在一起,否则无法得到好的效果。

图4-34 《千年女优》中的动作转场

总之，分镜头的绘制是导演技术含量较高的工作，也是独立动画导演需要认真学习的重点，以上要点都需要导演举一反三，绘制出适合自己动画片风格的分镜头设计。分镜头绘制工作的完成可以说是导演的工作成功了一半。

第四节　动画导演对动画运动节奏风格的掌控

动画片的运动节奏不仅是指角色运动的快慢，还有剧情的节奏、镜头的时间掌控等。而且一部成功的动画片一定有自己的节奏风格，让观众从运动的节奏风格中感受到动画片的独特之处，从而留下深刻的印象。

例如，家喻户晓的美国动画片《猫和老鼠》，观众都会对它的搞笑故事赞不绝口。成就如此搞笑娱乐的重要因素之一就是运动节奏。首先，此片中的故事短小，情节紧凑，镜头时间节奏的快慢掌握得非常好，急促时，片中会用紧张的音乐调动气氛；舒缓时，音乐抒情缓慢的配合画面。其次，角色运动的设计也快慢有度，设计中加入了较夸张的动态，让观众捧腹大笑。总的来说，这部动画片的整体节奏偏快速，契合了猫追老鼠的主题，如图4-35所示。

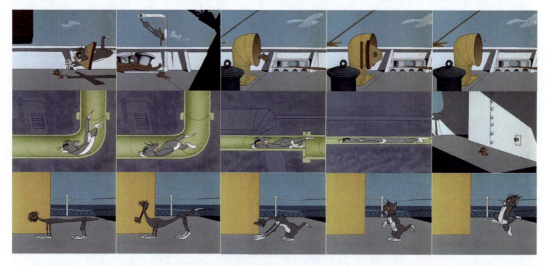

图4-35　《猫和老鼠》中的连续追逐动态

哲思动画片《风》的运动节奏也是很有特点的，导演给出的景别都是以全景为主，呈现出人物的全身，能够让观众看清楚在大风状态下，每个人的走路状态。由于风很大，每个人的步伐都是沉重而缓慢的，物体的运动状态都是随风飘扬的循环动作，但是当一个身着橘黄色衣服的人打开一个地面上的盖子进入地下之后，影片中的节奏突然恢复了正常的运动节奏。当鼓风机再次吹起大风后，人们又恢复了原先的运动状态。这是一部很有特色的哲理动画片，画面节奏交替得很到位，给观众留下了很深刻的思考，如图4-36所示。

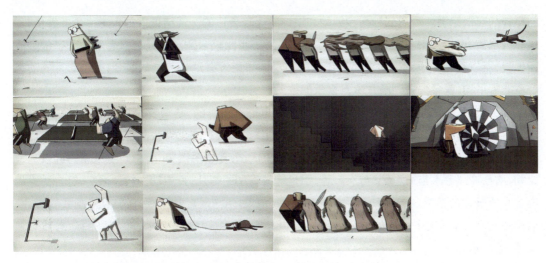

图 4-36 《风》中的运动状态

1. 对镜头时间节奏的掌控

导演在绘制分镜头时要考虑每个镜头的时间长短,把握镜头节奏,这样有利于控制整个动画片的节奏。那么镜头的长短如何来把握呢?

首先,导演要根据剧情来确定镜头的时间,叙事情节较长且需要观众仔细观察的镜头(这种镜头需要的景别一般是大全景、全景、中景,这些景别中内容信息量较大,需要观众长时间观察了解),时间较长。如果是一些近景或者特写镜头,就不需要太多的时间停留,观众在较短的时间内也足够观察仔细。除此之外,抒情的故事情节镜头时间较长,这是因为影片需要阐述自己的主题思想,需要让观众产生共鸣,所以抒情的段落会留出足够的时间唤醒观众的情感。相反,运动(武打等快速动作)的状态下镜头的时间较短。

其次,导演要根据画面的光影明暗来决定镜头时间的长短。一般来说,画面光线不强,比较暗淡,人物在里面的动态很难看清,镜头持续的时间要长一些,这样才能让观众观察出画面的内容。光线较强的亮色画面,镜头时间相对较短。

最后,导演会根据镜头中的动作来掌握镜头的时间。如果镜头中是抒情性的静态动作,那么镜头时间相对较长,导演会给足角色抒发情感的时间,也让观众产生心灵上的共鸣。如果镜头中是动态感强烈的动作,镜头时间相对较短,因为动态的画面会显得杂乱,所以导演会组接动态画面而不会让一个动作镜头的时间过长。

镜头时间的把握是独立动画导演风格的体现。不能完全照搬书本,应该以实际为准,根据自己动画的风格来设计。

2. 对动作运动规律节奏的掌控

一个动态本身的运动设计就是有节奏的,这是原画师和动画师必须好好把握的一个要点。导演要在设计动作之前把角色的性格、运动的情绪状态和细节一一解释给原画设计者,监督其完成原画工作。比如,一个高兴的人走路和一个情绪低落的人走路,他们的节奏是不一样的。高兴的人脚步欢快,节奏较快,脚抬的较高,胳膊甩动幅度大,头部可能也会相应地抬高,感

觉精神状态很饱满。运用一秒两步的动态设计是比较合适的。情绪低落的人走路会低着头，步伐缓慢沉重，有心事的样子，所以此时运用一秒半一步比较合适。另外男女老幼的动态都会有所差异，所以在动作设计上也会出现不同的节奏。如果没有动作节奏的区分，整个影片的动态节奏非常平均，就会失去动画片本身娱乐的效果。

不同内容主题的动画片中动作的节奏设计也是不一样的，导演要根据剧本的主题风格来确定运动的节奏。现实题材的动画片，角色设计相对写实，动态上夸张的程度较小，节奏上比较接近正常状态中的运动节奏，如果硬要做出夸张的动态会显得很突兀，影响主题思想的表达。比如，动画片《老人与海》《父与女》等，都是这种类型的影片，片中动态较为写实，符合讲述的内容和所表达的情感。再如动画片 The cat came back、《风》《三个和尚》等漫画式的影片，动态相对夸张，产生了很好的娱乐效果。其中，The cat came back 中夸张的动态节奏如图 4-37 所示。

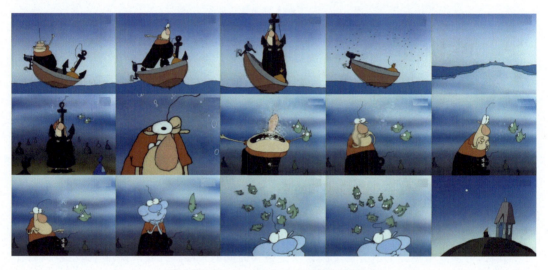

图 4-37　The cat came back 中夸张的动态节奏

第五节　动画导演对画面色彩的把握

动画片中的画面色彩是在造型美术设计阶段完成的，导演需要根据故事内容来确定镜头画面中的光影和色彩，把正确的信息传达给美术设计成员。有时美术设计人员设计出的色彩效果未必完全符合导演的心意，这就需要导演在绘制这部分分镜头时尽量用色彩的方法绘制出想要表达的效果，以便让美术设计人员了解。宫崎骏在制作动画片时的分镜头绘制都是十分细致的，角色的动态、表情，场景的透视和光影都会被仔细地画出来，以便以后的设计人员按照他的想法进行细致的绘图。

1．独立动画色彩的标识性

色彩在动画片中有着不可忽视的作用，因为动画片本身就是一种绘制出来的电影，它注定

了色彩的重要性。色彩不仅增添了动画片丰富的欣赏感,还会表达出片中角色的情绪和影片的主题思想。独立动画片的色彩相对长篇动画来说是比较固定的,色彩有时能成为这部动画片的标识性代表。

比如,动画短片《父与女》中的色彩,是一种怀旧的黑白色彩,片中仅有的一点彩色是像旧照片一样的,微微透出的淡棕色。这种色彩的运用是时间流逝、亲情永驻的恰当表达。《回忆积木小屋》也是一部怀旧风格的动画片,其中画面的色彩也是运用了怀旧的黄绿色调,更能体现出动画片中浓浓的亲情。

2. 独立动画色彩的情感象征

独立动画的色彩是整个影片情感表达的载体之一。通常不同的色彩会给观众不同的心理感受,观众也会借用某些色彩来表达自己的情感和情绪。独立动画色彩具有深层的情感象征作用,用来表达影片的主题思想。

比如,俄罗斯动画片《厕所爱情故事》,讲述的是一个渴望爱情的厕所女工多次收到匿名送花,最终找到送花者,收获爱情的故事。整个动画片是采用黑色单线条的绘画方式,只有厕所女工手中拿着的花是有色彩的,而且每一次匿名送花者送的花颜色都不一样,第一次是粉红色的花,第二次是蓝色的花,第三次是黄色的花,第四次是红色的花,前面粉红色、蓝色和黄色的花做了三次感情的铺垫,红色的花象征着主人公爱情的成熟,如图 4-38 和图 4-39 所示。

图 4-38 动画片《厕所爱情故事》色彩一

图 4-39 动画片《厕所爱情故事》色彩二

动画片《回忆积木小屋》中的色彩也具有一定的情感象征作用，在老人现实的生活场景中多使用黄绿色，一种怀旧的色调，表达老人孤独、怀念家人的思想感情，老人掀开小屋地面的盖板，呈现的水下世界是一片湖蓝的色调，呈现出早已荒废的世界。影片还有一些老人回忆的镜头，运用明亮的黄色调，展现了一种温馨的家庭生活，与水下实际的荒城形成对比，表现出老人虽然孤独一人但始终不愿离开小屋的温馨回忆的思想感情，如图4-40和图4-41所示。

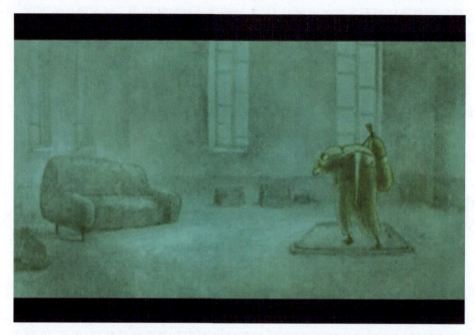

图 4-40　动画片《回忆积木小屋》中水下色彩

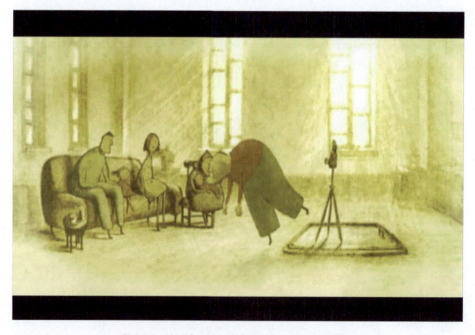

图 4-41　动画片《回忆积木小屋》中回忆画面色彩

3. 独立动画的色彩风格

独立动画片的导演用充分的自由来把握自己的色彩风格,根据自己对剧本的理解和想表达的思想,选择最适合表达情感的色彩风格,并最终实现它。

对于导演来说,有自己喜爱的色彩运用,独立动画本身也会为自己喜爱的色彩风格来量身打造。比如,《父与女》的导演迈克尔·度德威特是个喜爱棕色调的艺术家,他的两部动画片《父与女》《和尚与飞鱼》均使用了棕色调,表达出艺术家自身的色彩喜好,他的动画片以简约的构图和设计使观众耳目一新,再加上棕色调的使用,成就了他的动画片风格,如图 4-42~图 4-45 所示。日本导演加藤久仁生的作品如《回忆积木小屋》和《某个旅人的日记》都是以蓝绿色调为主的动画短片,色彩风格十分个性鲜明,如图 4-46 和图 4-47 所示。

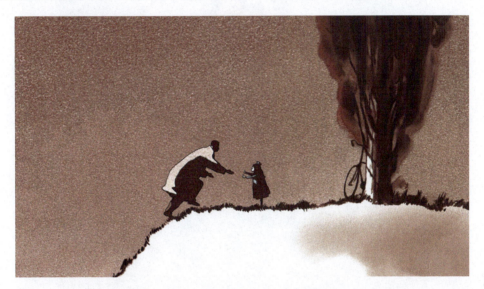

图 4-42　动画片《父与女》色彩一

图 4-43　动画片《父与女》色彩二

图 4-44 动画片《和尚与飞鱼》色彩一

图 4-45 动画片《和尚与飞鱼》色彩二

图 4-46 动画片《回忆积木小屋》色彩

图 4-47　动画片《某个旅人的日记》色彩

　　色彩风格不仅是导演的个人艺术追求,也是动画片自身艺术风格的需要,在设计影片之初,剧本的内容、造型设计就需要做到符合这种色彩风格的要求,否则会达不到预期效果。

第六节　动画导演对录音、剪辑等后期制作的管理

　　独立动画进入后期剪辑阶段,也是导演工作最后一个制作阶段,前期的准备都已就绪,剪辑的好坏也会影响影片的质量,所以,导演一定要亲自把关剪辑质量,使剪辑人员按照导演绘制的分镜头进行剪辑,把握好每一个镜头的时间。第一遍剪辑(样片)可能达不到预期的效果,没关系,导演可以根据最初的设想尽量调整效果,哪里效果不好就完善哪里,直到有满意的效果。

　　那么,导演需要着重把握样片的哪几点呢?第一,要看片子的主题内容表达是否完整,主题思想表达是否确切。镜头剪辑后情节是否能够完整地展现故事内容,有没有不顺畅或看不懂

的地方。第二,要看影片的镜头节奏是否达到想要的效果,是否有拖沓或急促的地方。第三,整个故事剧情的起承转合和高潮部分安排是否合理,是否能调动观众的情绪。第四,镜头组接技巧是否运用得恰到好处。第五,片中角色动作是否剪辑得完整,能够充分体现角色的性格和情绪等。第六,画面的光影和色彩是否达到了满意的效果,如果效果不足可以及时调整。

总之,剪辑影片也是导演个人风格的重要体现,在此过程中导演的蒙太奇技巧和镜头组接转场等技术的运用都能看出导演的自身艺术修养。

(1) 录音。

动画片中的音效包括对白、独白、旁白、音乐和声效。对于动画片来说,制作完成后再搭配合适的音乐会非常困难,所以,在制作之初,导演可以先选定好(或者请人制作音乐)适用的音乐,再按照音乐,设计影片节奏和角色动作。当然,同一首曲子可能不会完全用上,可以把很多需要用到的音乐进行剪辑,最后串到一起使用,这是一种常见的制作独立动画片的方法。但是这种方法有一个弊端,就是如果找的曲子太杂,风格差异很大,和影片的融合度不好,影响片子的效果。所以,如果有条件,尽量创作适合自己动画片风格的音乐。

片中如果有对话,也需要导演提前录制好对话,根据对话的节奏和声调,设计角色的口型和说话动作。需要注意的是,片中的角色如果有老有少,就需要贴切角色身份的人来录制声音,这样才能准确把握口型和动作。比如,小孩的声调较高、语速较快、身体动作相对活泼;老人的声调较低、语速较慢、身体动作缓慢。如果不这样做,可能会导致整部影片的对话节奏平均,失去真实感。导演要始终把关对白的录制,掌握好每个角色的说话声调和节奏。

除了音乐和对话,影片中还有音效的录制,比如,开门关门的声音、汽车启动的声音、切菜的声音、打雷下雨的声音等,这些需要音效配合动作一起呈现的画面,导演要格外用心研究。需要实录的音效就要自己准备进行实地录音。如果没有实物可以录制,就需要找合适的方法进行拟音,用人声模仿或物体拟音。

在后期剪辑时,导演需要指导剪辑师把录制的声音和镜头画面链接起来,调整声音的高低强弱,达到画面效果最好的状态。

(2) 画面剪辑。

后期的画面剪辑工作是一项技术含量较高的工作,导演需要专门学习影视剪辑方面的理论,实地研究部分影片,掌握一定的剪辑原则和技巧。由于独立动画的分镜头设计是早已经绘制出来的,后期的剪辑工作其实已经提前至分镜头设计阶段了。也就是说,独立动画的画面剪辑和分镜头设计基本是同时进行的,但是到了后期动画的剪辑阶段,导演还是要根据整体的片子来把握画面的运用,哪些画面需要出现,哪些画面不需要出现,出现时间的长短等,要放在后期的画面剪辑中整体把控。那么画面直接的衔接需要遵循哪些原则呢?理想的画面衔接是怎样的呢?下面具体分析一下。

第一是故事情感,画面之间的连接可以推进故事,激发情感。画面的顺承和播放时间要充分表达故事的情感,恰当的情感表达是画面剪辑的首要任务。如果画面剪辑忽略了这一点,就失去了故事的意义,观众也不会投入故事情节中去,产生不了情感的共鸣。要始终记住独立动画是导演在讲述一个故事,需要表达某种情感,其他的方法和技巧都是为了更好地实现这一点。

第二是节奏的正确性,节奏是指情感的节奏、故事推进的节奏。画面剪辑要考虑节奏是否正确,故事情节的推进是否过快或过慢,情感的递进是否过快或过慢。画面衔接的节奏要适度,快慢结合,比如,由慢节奏的情感表达发展到快节奏的情感高潮,再落到抒情的慢节奏。

节奏的把握要根据故事的起承转合来控制,切忌节奏的平均。动画片 Destiny 中的节奏把握是这样的,男人第一次起床后发生的故事情节,比如,穿衣服、关大衣橱的门、下楼梯、调挂钟、做早饭等细节都一一做了详细描述。到后来的几次循环过程,画面剪辑的节奏一次比一次快,表现出紧张的自我拯救过程。快节奏的剪辑使观看者也产生了紧张心理,将其情感引向高潮,如图 4-48 所示。

图 4-48　Destiny 的画面剪辑

剪辑的节奏把握是导演控制观众观看情绪的重要手段,通过节奏的恰当剪辑可以使观众时刻保持较高的观影热情,给观众充足的情感抒发空间。

第三是观众的视线,画面的视觉焦点在画面剪辑中也很重要。画面的衔接要考虑怎样引领观众的视线,并始终使观众的视线承接一致,不产生杂乱的跳跃感。这就是三维空间的连续性。画面中的故事是发生在三维空间中的,角色的运动也是在三维空间内进行的。独立动画的

制作是在二维的纸面上表现三维空间内的运动,导演就需要假定一个180°的拍摄范围,在此范围内摄影机的摆放及角色之间的运动关系都要绘制出来,基本的运动需要在正轴线范围内,画面中运动的方向角度不能出现衔接错误,如果出现这种错误,就会打断观众的视线,使观众产生空间上的混乱从而影响对故事情节的理解。比如,The cat came back 中人回到家的画面剪辑,人的方向始终是正轴线的左侧入画,进入家门也是从左侧,这种空间方向感要始终保持一致才不会产生歧义,如图 4-49 所示。

图 4-49　*The cat came back* 中的运动方向

在实际操作中画面剪辑并非像想象的那么难,导演要始终把讲述故事和抒发情感放在第一位。画面剪辑需要创新,创新需要建立在基础剪辑的原则上,这需要导演多加学习和研究。

附录 A

动画片《炊饼》的分镜头设计草稿

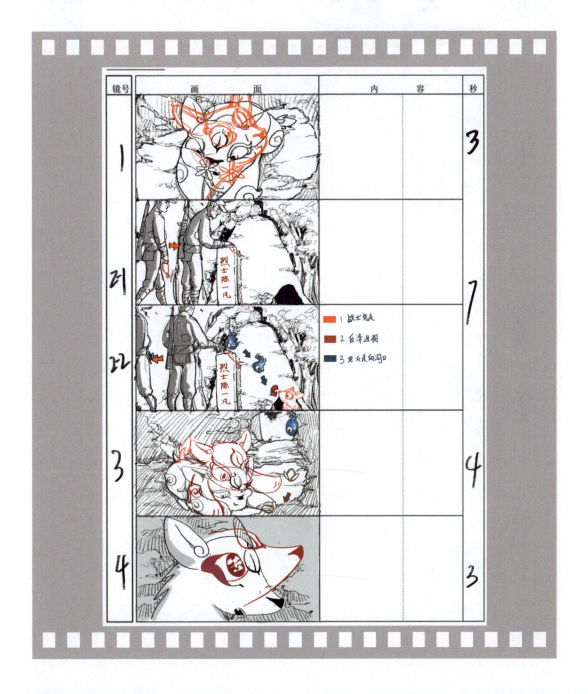

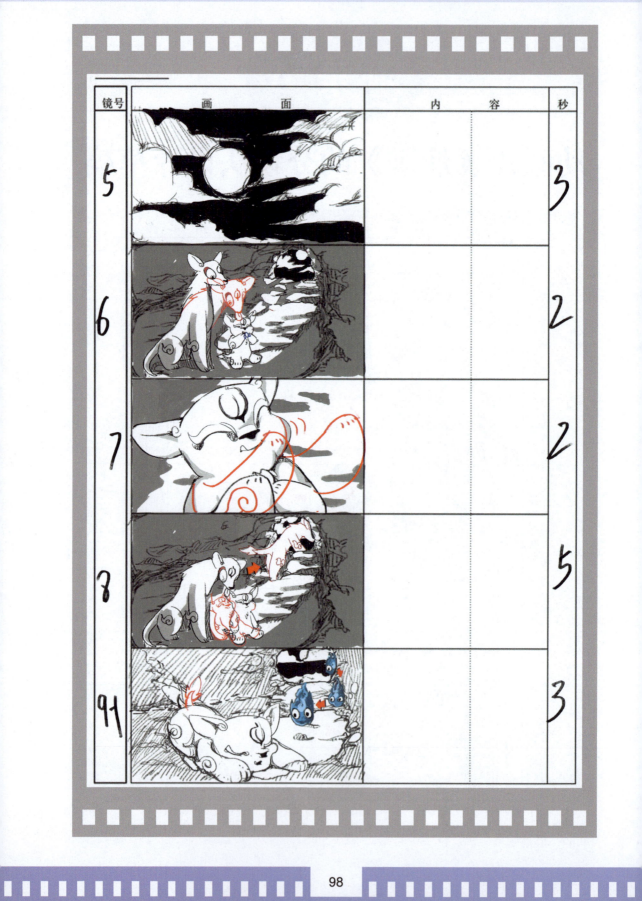

附录 A　动画片《炊饼》的分镜头设计草稿

镜号	画面	内容	秒
9-2		火焰声 笑声	3
9-3		拍打声	2
9-4			3
9-5		笑声	2
9-6		吸入声	2

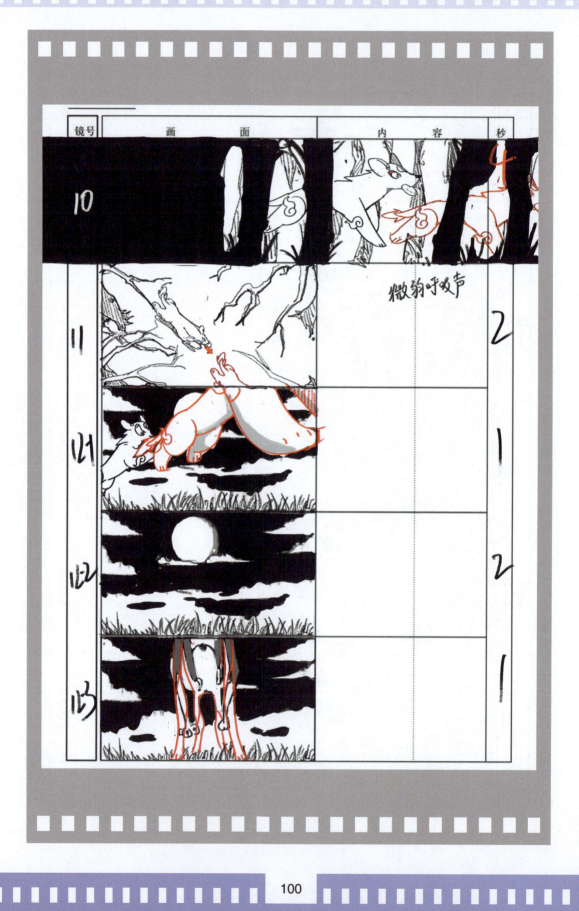

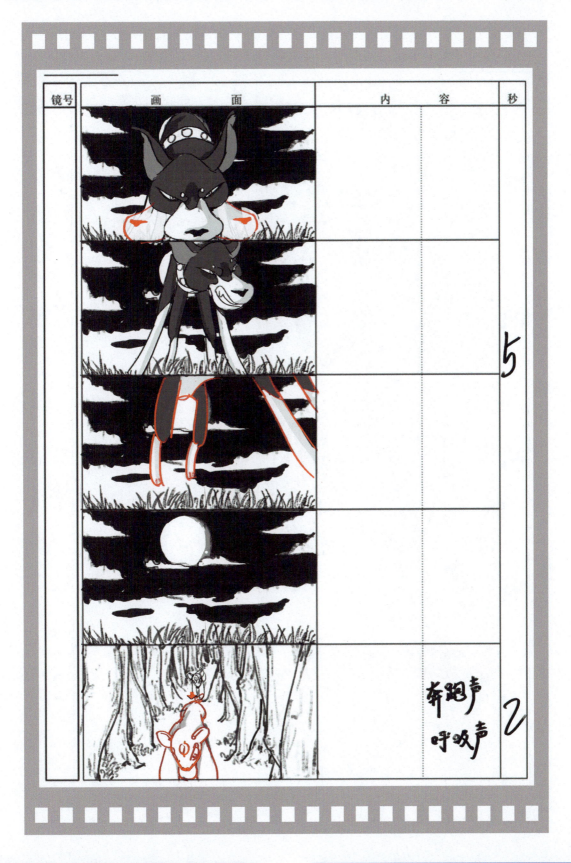

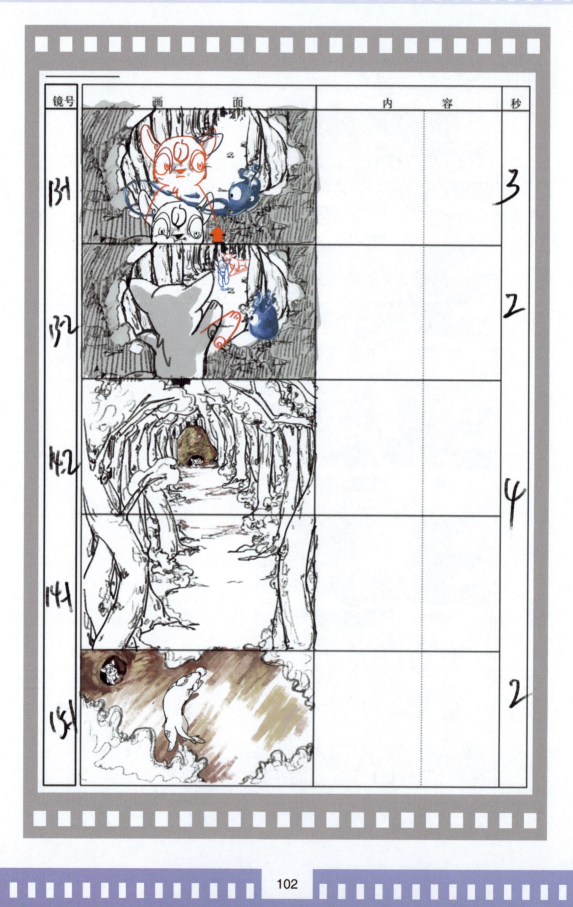

附录 A　动画片《炊饼》的分镜头设计草稿

镜号	画　　面	内　　容	秒
15-2			3
16			2
17			3
18			2
19			3

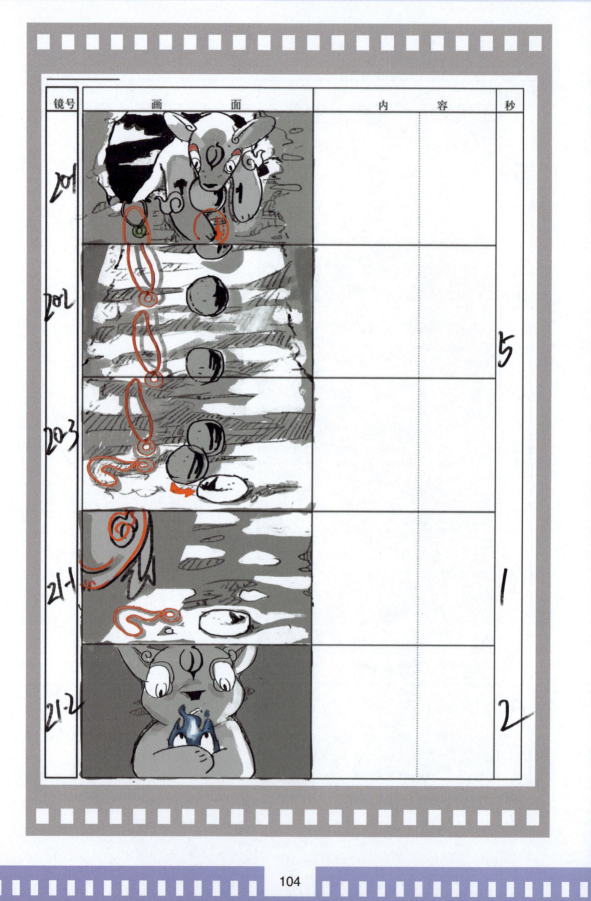

附录 A 动画片《炊饼》的分镜头设计草稿

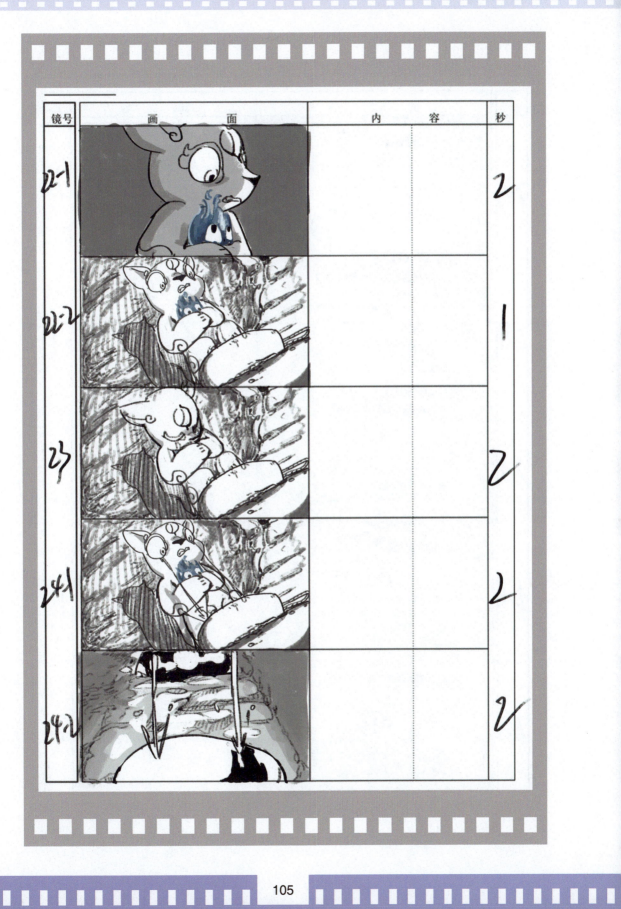

镜号	画面	内　容	秒
243		展现时光变迁 背景音乐为 抒情舒缓	1
244			1
245			1
246			1
247			2

附录 A 动画片《炊饼》的分镜头设计草稿

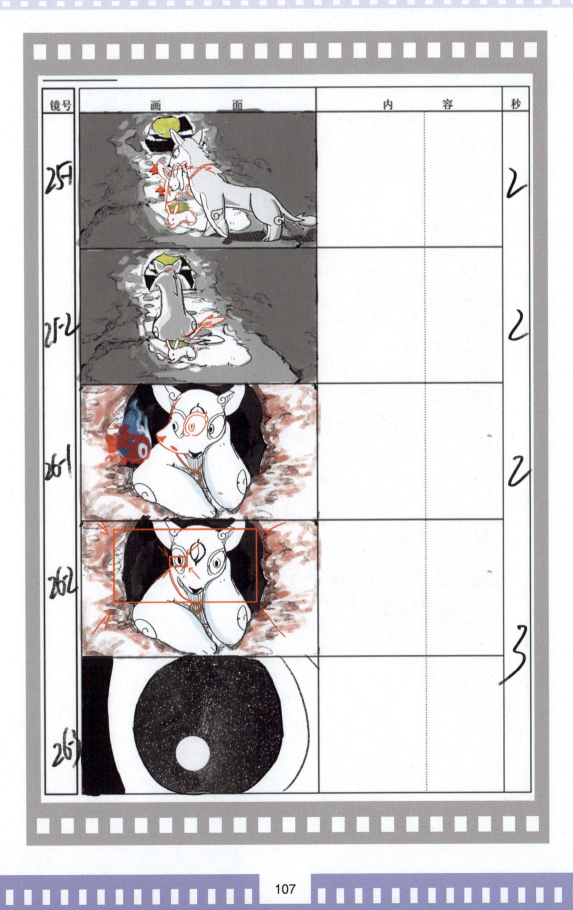

107

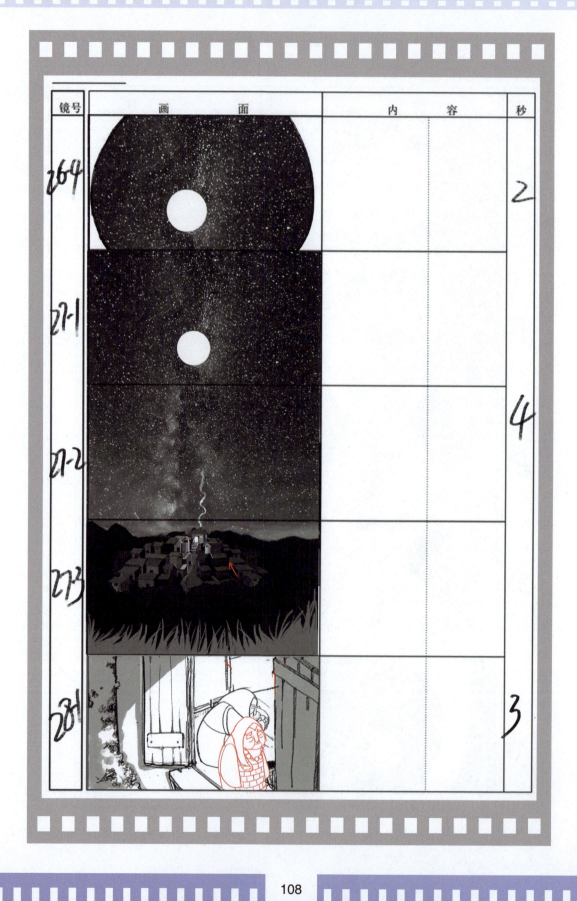

附录A 动画片《炊饼》的分镜头设计草稿

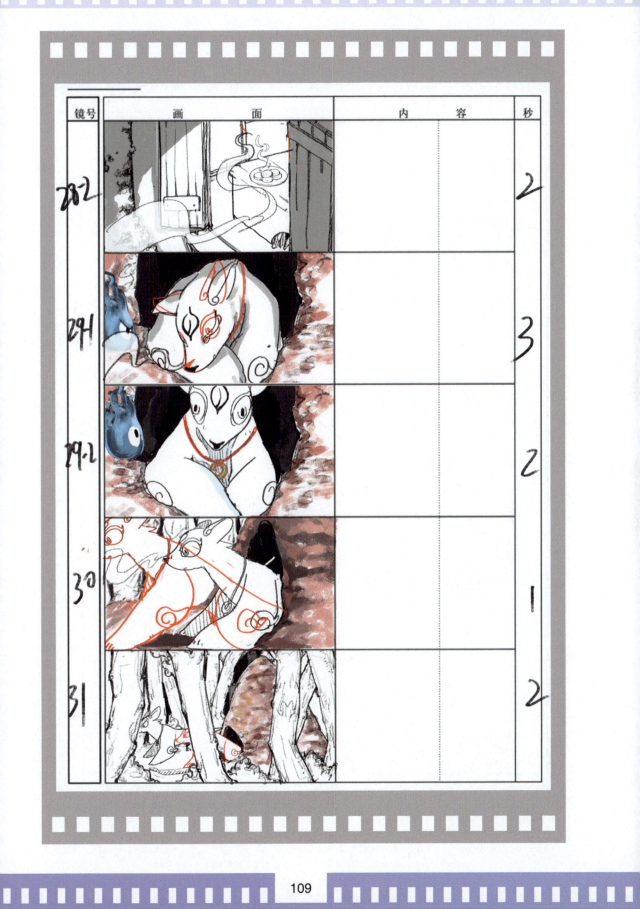

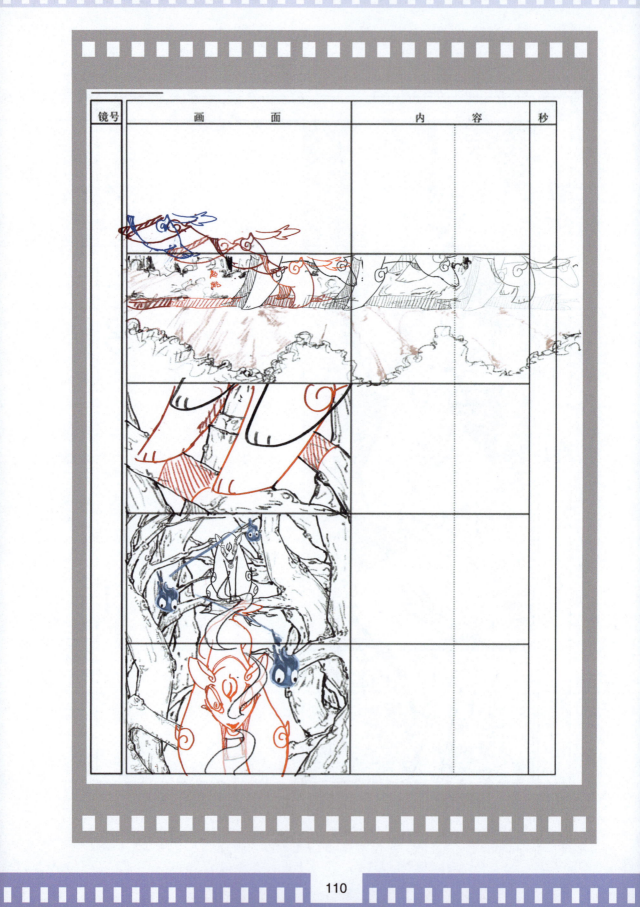

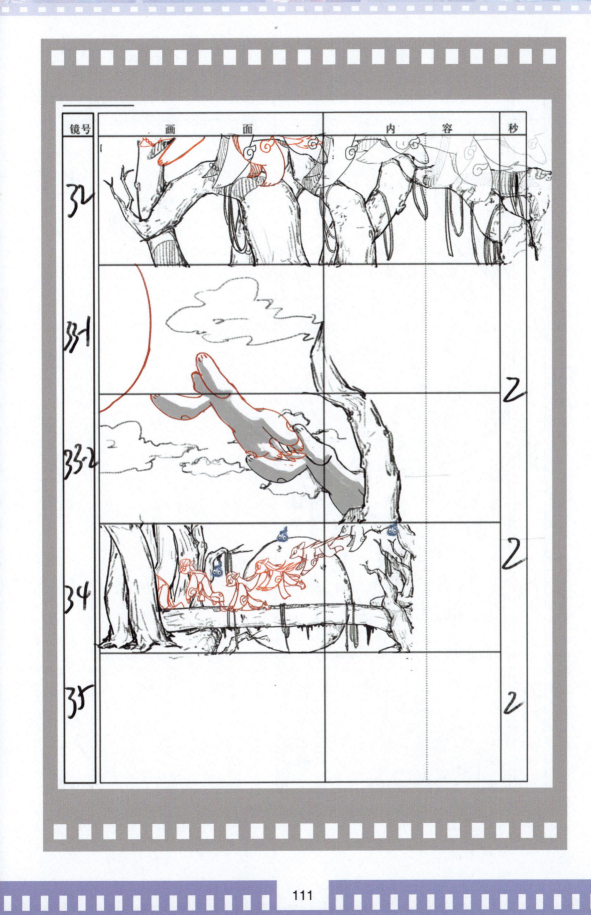

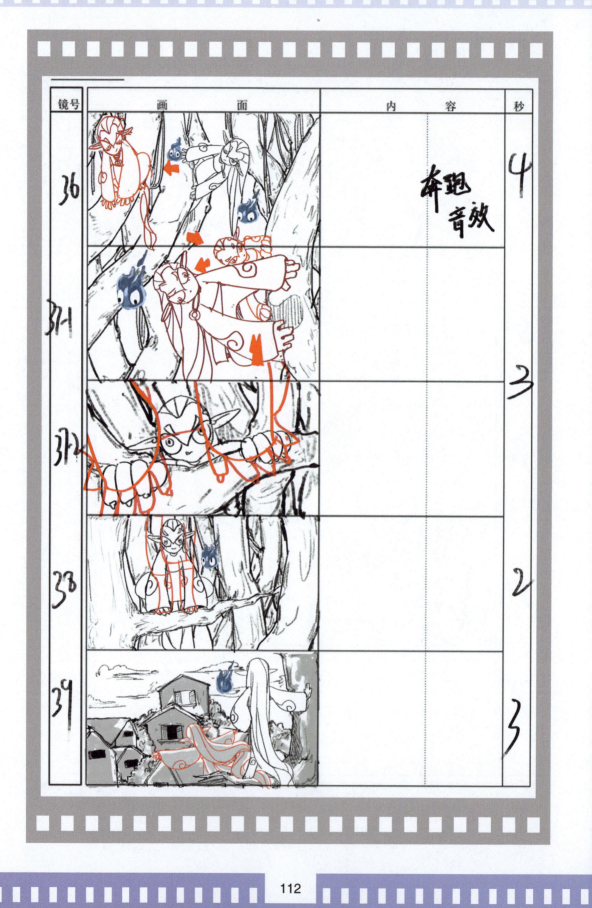

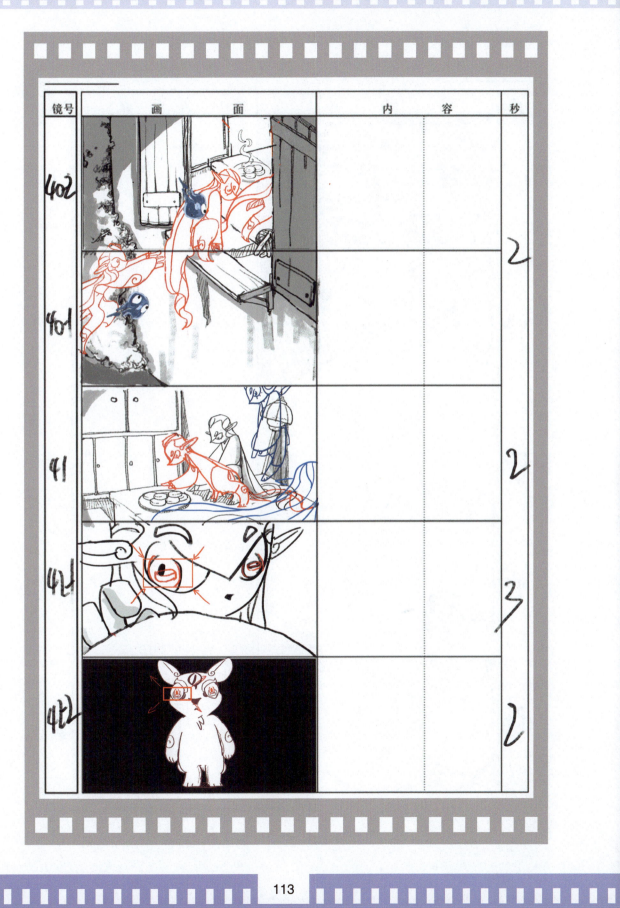

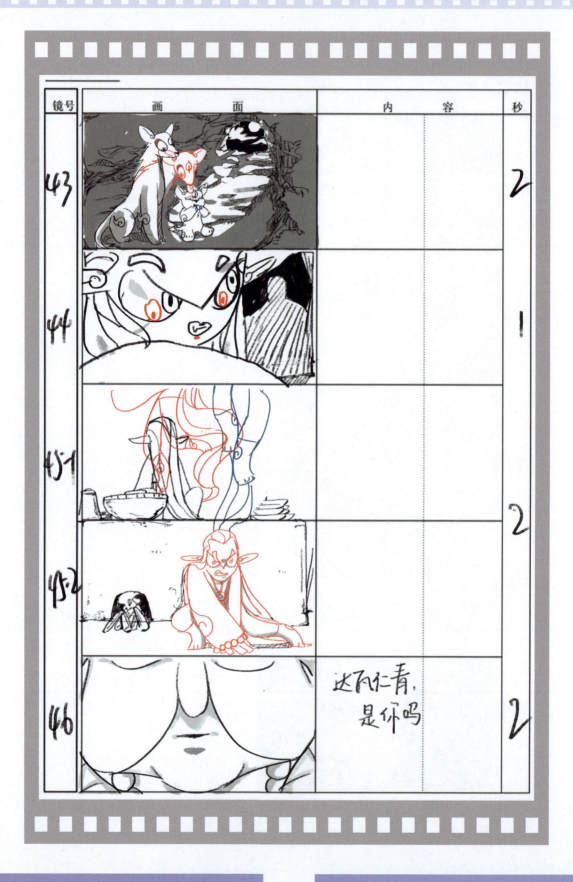

附录 A 动画片《炊饼》的分镜头设计草稿

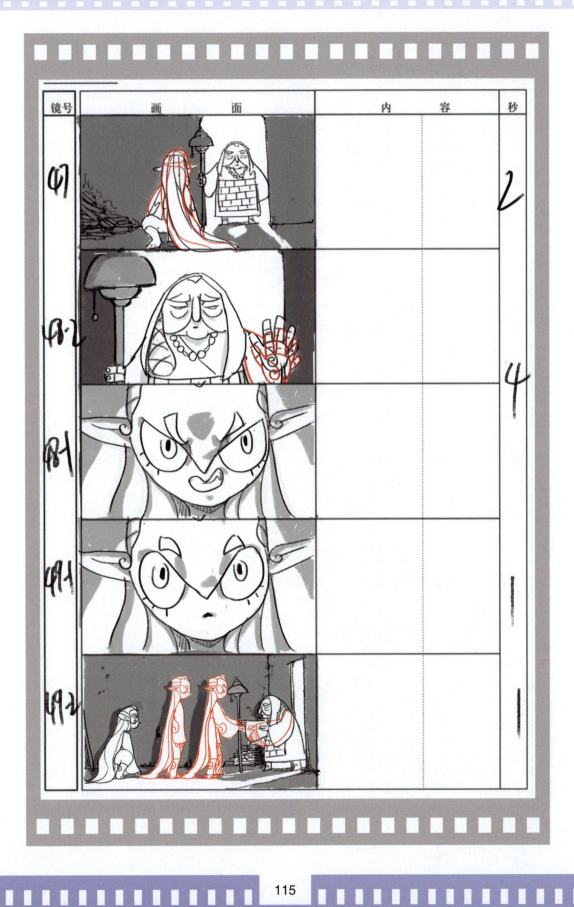

115

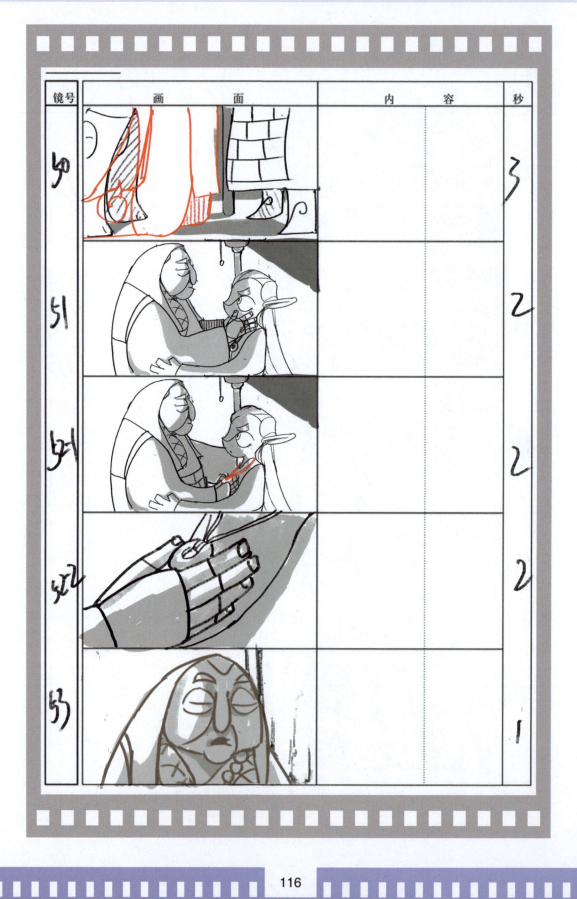

附录 A 动画片《炊饼》的分镜头设计草稿

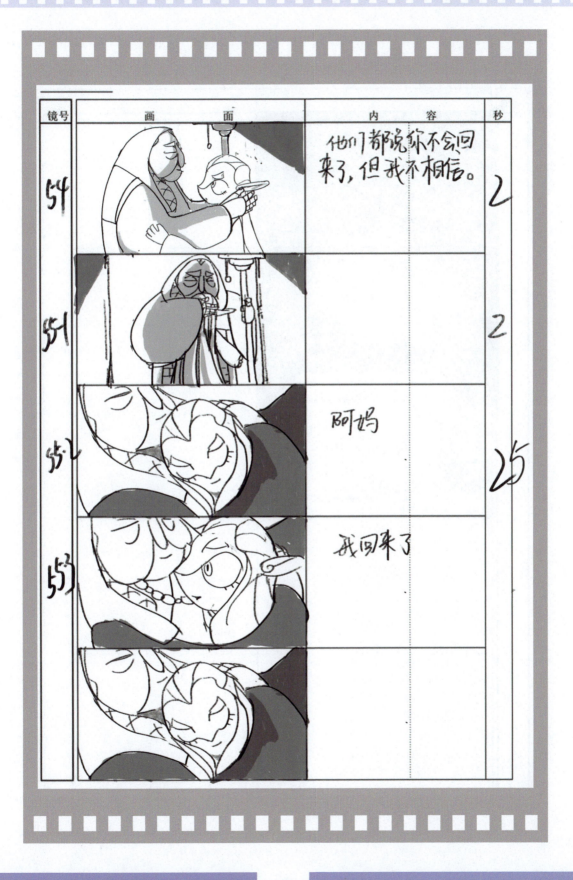

117

附录 B
动画片《心跳》的分镜头设计草稿

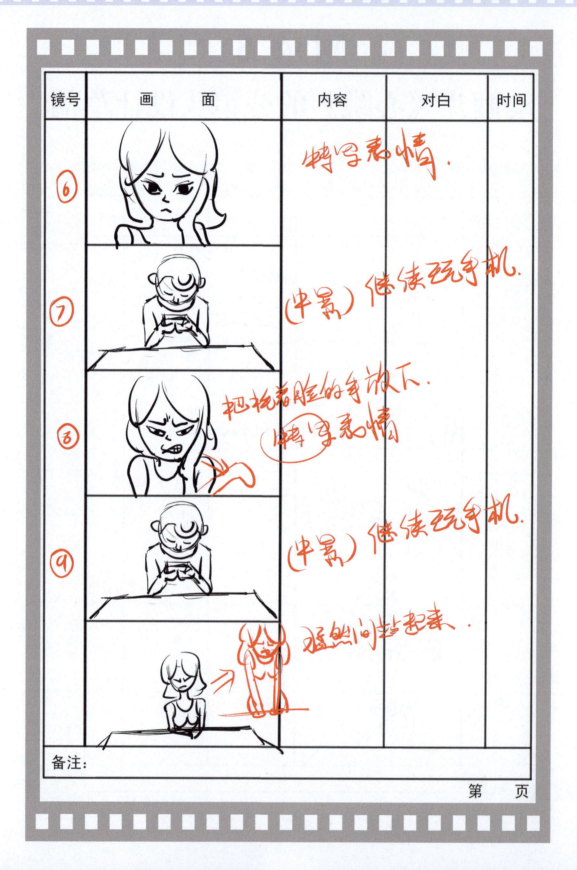

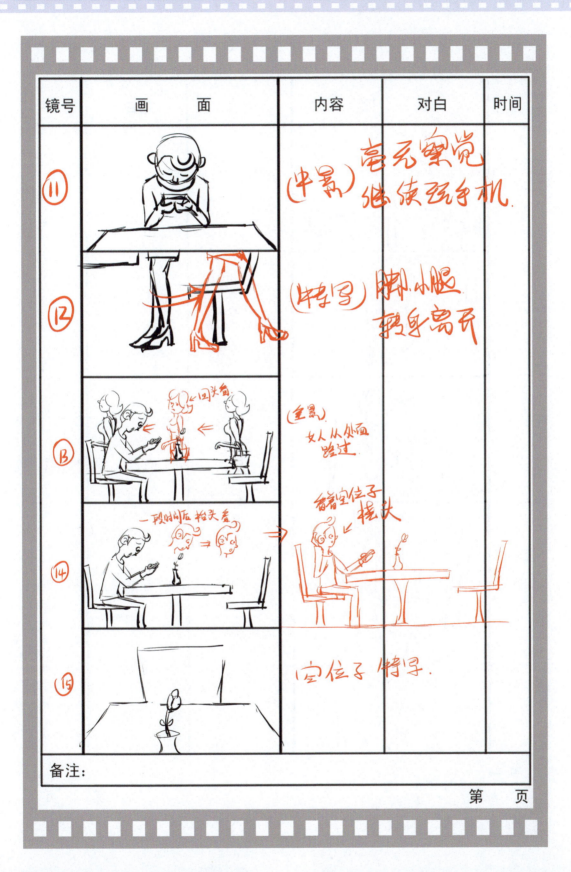

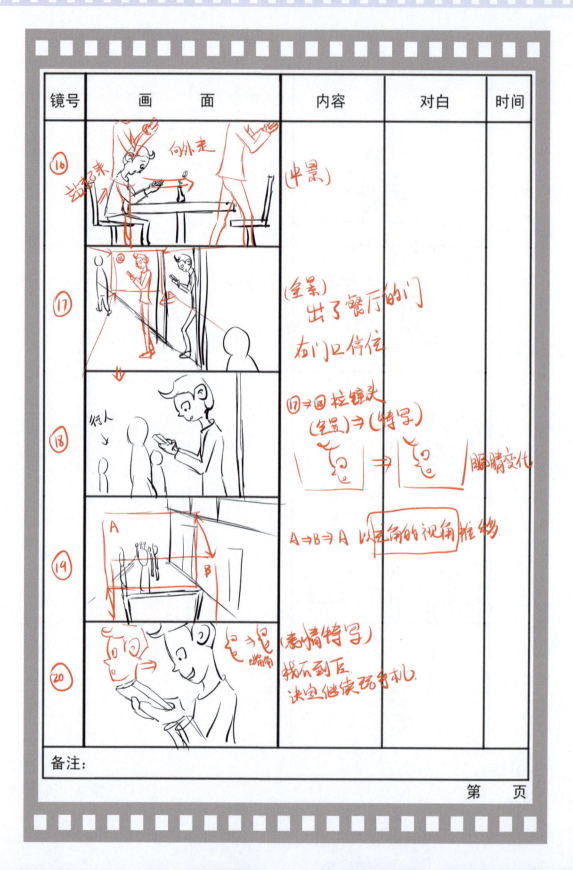

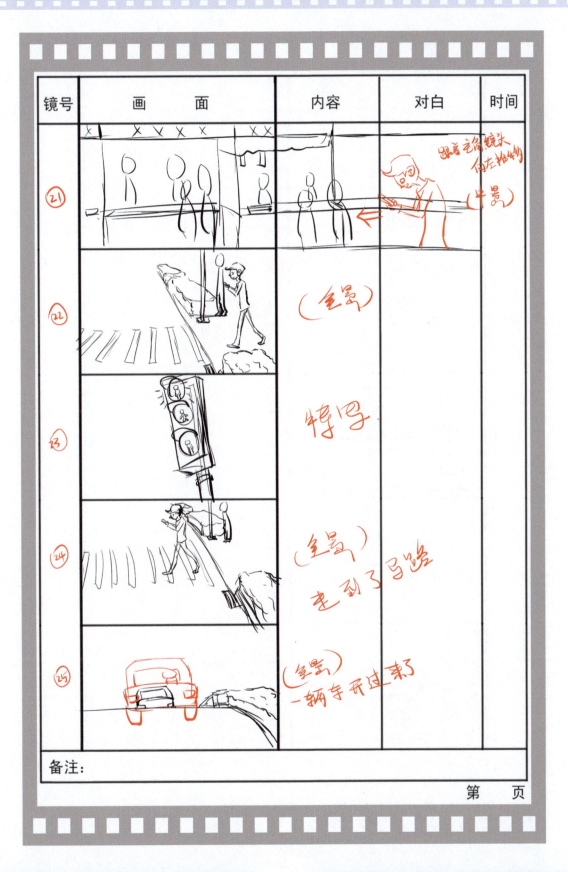

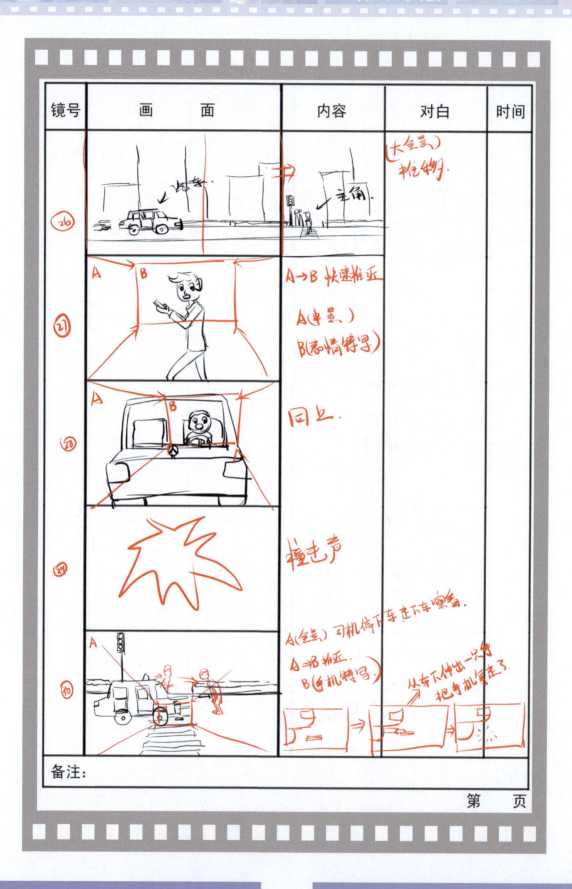

附录B 动画片《心跳》的分镜头设计草稿

镜号	画面	内容	对白	时间
17				
18				
19		----- 19、20两个镜头 相回切换 几次，频率 越来越快。		
20				

备注：

第　页

镜号	画　面	内容	对白	时间
		推到阿木的眼睛		
		车子越来越近		
		特写可扣上的表情		
		撞上了		

备注：

第　　页

附录B　动画片《心跳》的分镜头设计草稿

镜号	画　　面	内容	对白	时间
31		（全景）司机把主角从车底拖出来。		
32		（全景）司机察看主角的情况。		
33		（中景）司机出现，拉向主角。		
34		（全景）司机拉着主角上车。		
35		（全景）司机把主角放到车里，自己也上了车。		

备注：

第　　页

镜号	画面	内容	对白	时间
36		(全景)汽车开走了.		
37		(全景)汽车停在一家诊所门口.		

备注：

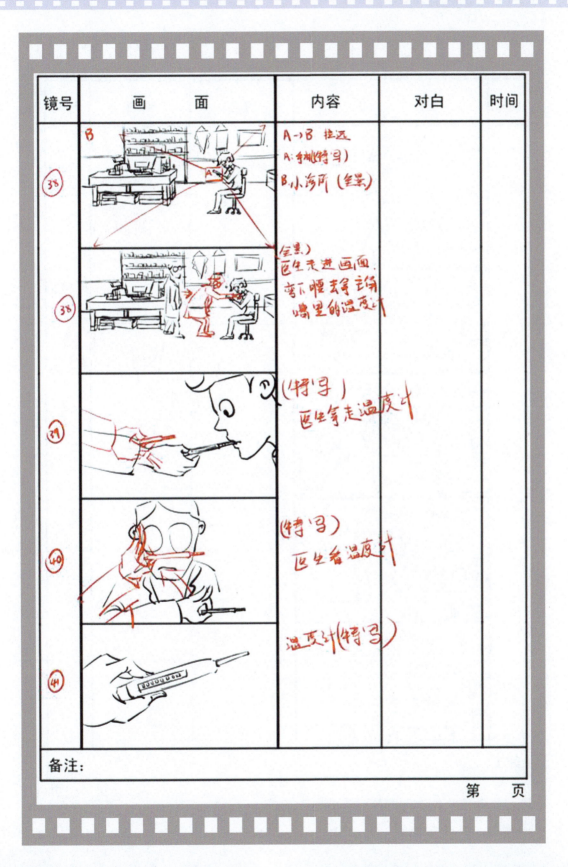

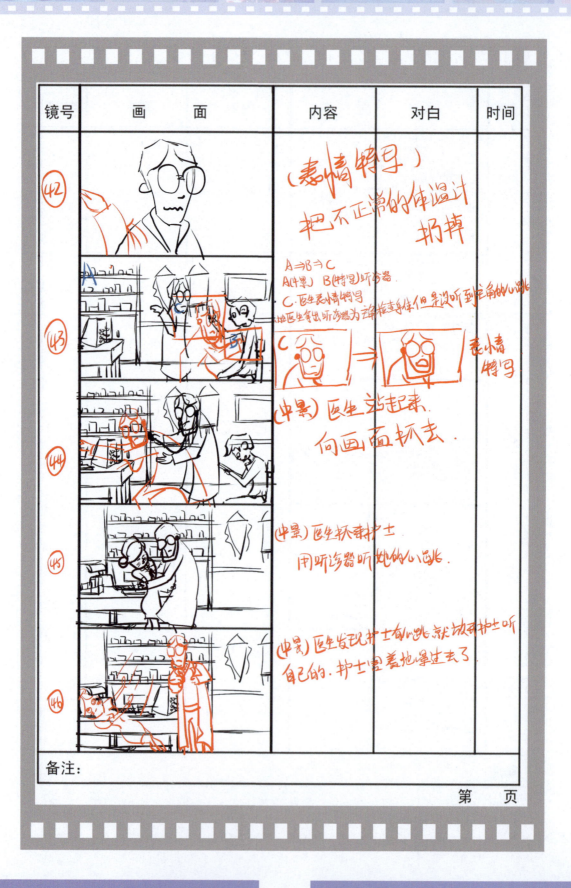

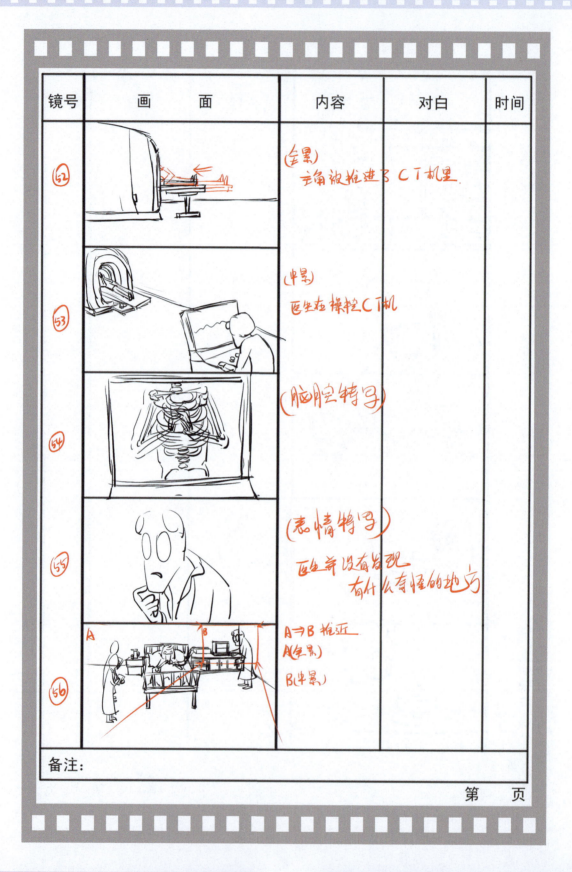

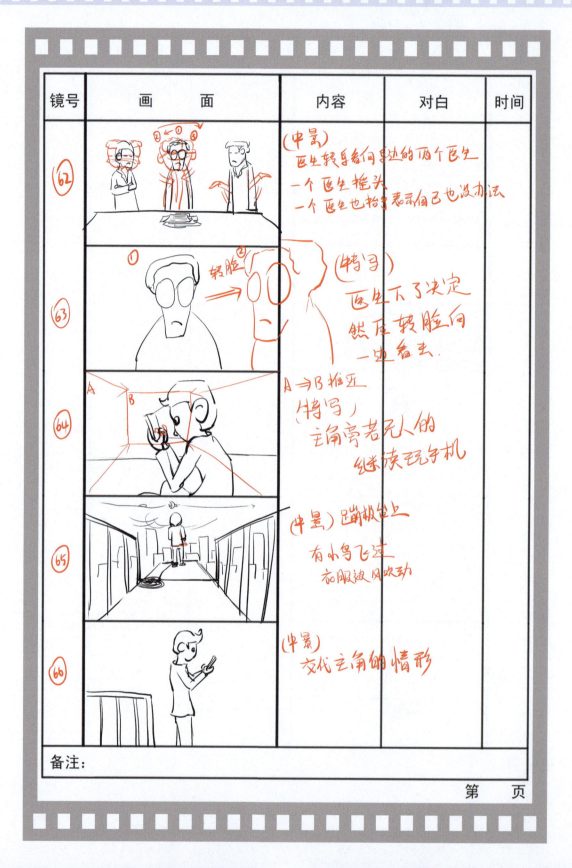

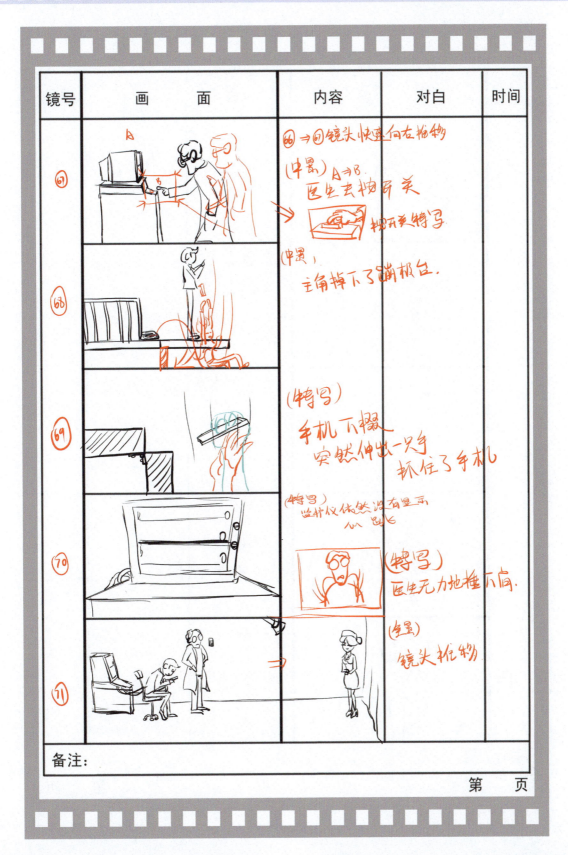

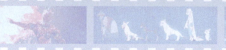

镜号	画　　面	内容	对白	时间
72		（中景）医生对护士做了一个手势		
73		（中景）护士得到医生的指令转身去掀手边的帘子		
74		（中景）镜头被帘子遮住		
75		（全景）镜头出现两个衣着暴露的美女		
76		（特写）美女抛媚眼		

备注：

第　　页

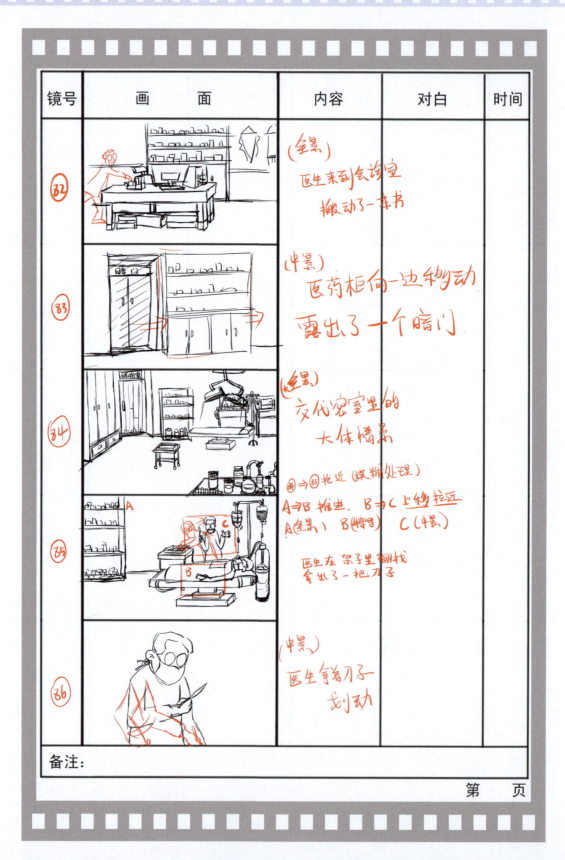

附录B 动画片《心跳》的分镜头设计草稿

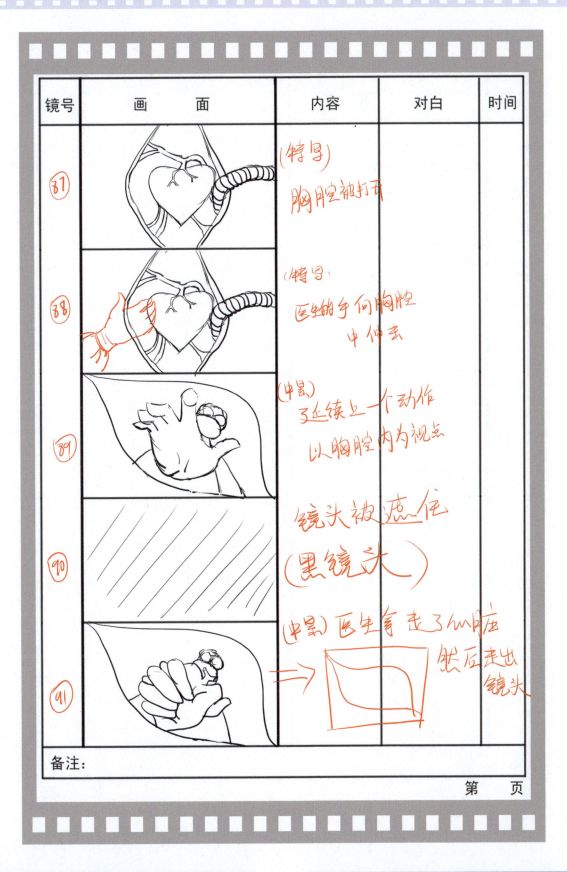

镜号	画 面	内容	对白	时间
92		A⇒B 推近　B⇒C 推移 A(中景)　B(特写)胸腔 C手机(特写)	没有 心跳	
93		(特写) 医生伸手去拿手机		
94		(中景) 医生使劲摔手机		
95		(特写)医生无力地垂下肩 →转身		
96		(特写) 打开一个门		

备注：

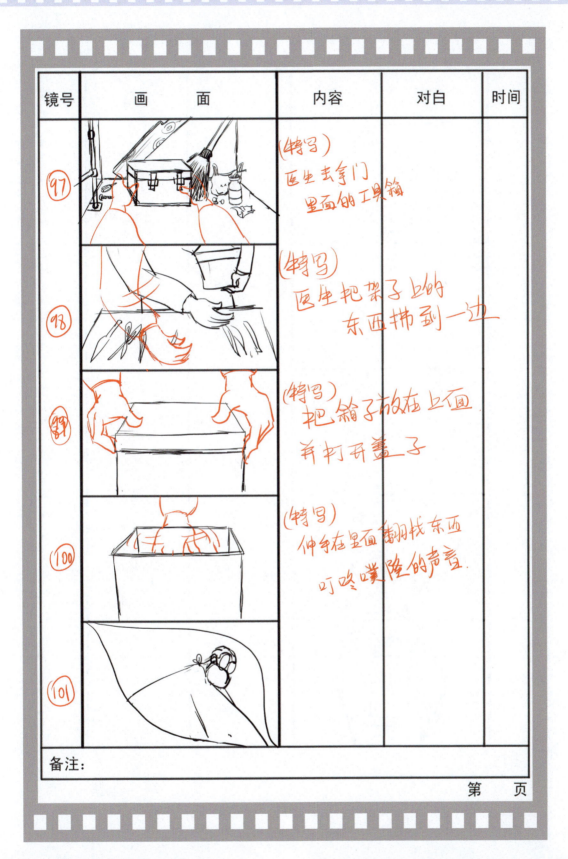

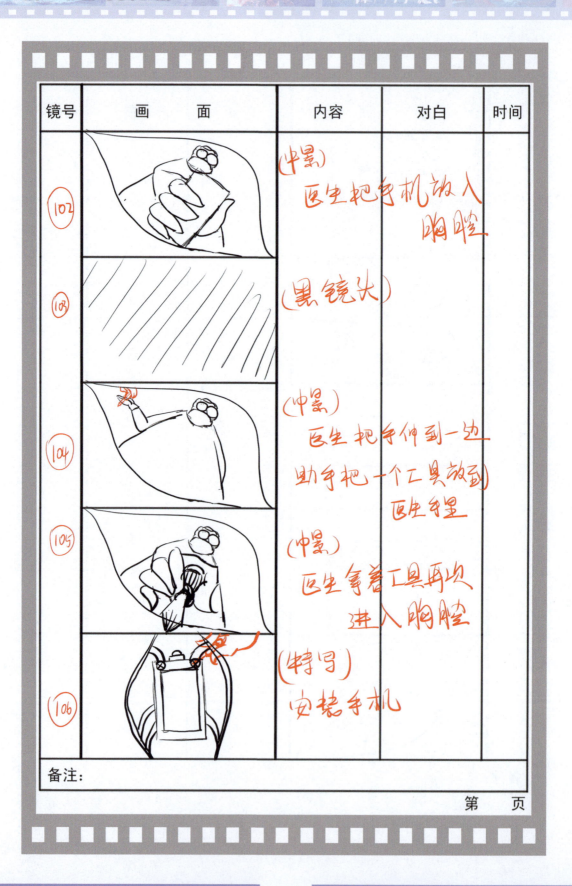

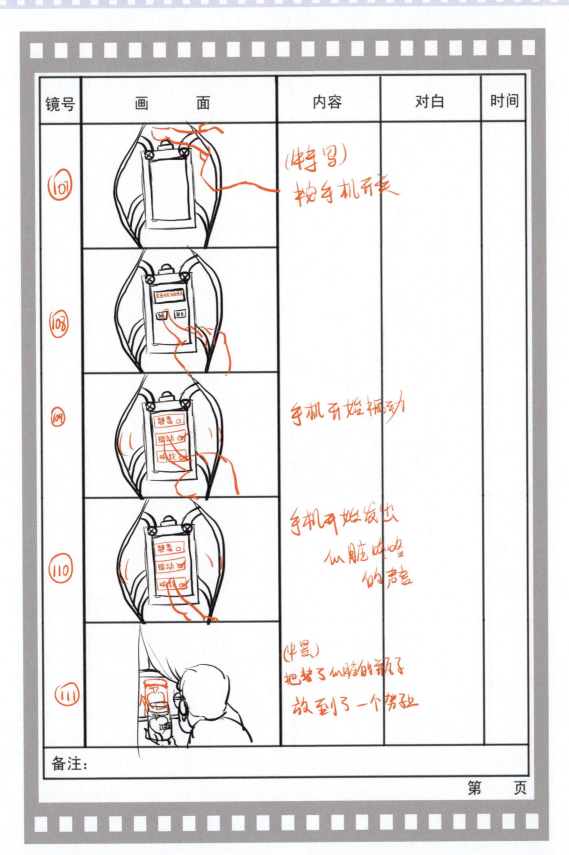

参考文献

[1] 王华丽, 张鹏. 动画编剧与导演 [M]. 北京：清华大学出版社, 2009.

[2] 浦稼祥, 浦咏. 动画导演技巧与实践 [M]. 杭州：浙江工商大学出版社, 2014.

[3] 严定宪. 动画导演基础与创作 [M]. 武汉：湖北美术出版社, 2009.

[4] 许南明. 电影艺术词典 [M]. 北京：中国电影出版社, 1986.

后记

 此书是我历年教学工作的经验总结，其中有一些教学案例的分析，希望对正在学习动画制作的人有所帮助。本书编写的初衷是让热爱动画的人们深入了解"导演"的职责并自己制作一部小动画。书中尽可能多地分析了很多动画片案例，以便给大家直观上的讲解。扫描书中的二维码可以直接观看书中所讲解的动画片，这样会更加了解讲授的知识点。此书仅讲述如何导演一部独立动画片，但"导演"相关的知识远远不止书中这些内容，如果想更加深入地学习，需要大家更加广泛地学习一些影视方面的书籍。

<div style="text-align:right">

张 鹏
2016 年 10 月

</div>